VISUAL INDENTITY DESIGN
中国高等院校艺术设计专业系列教材

VI 设计 (第二版)

编著 / 金 琳 赵海频

上海人民美术出版社

目 录　CONTENTS

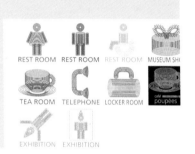

参考资料

鸣谢

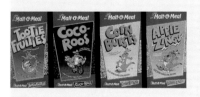

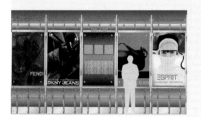

序

我们的时代，是多元选择而使得我们又无从选择的时代。

我们的时代，是推崇视觉而使得我们陷入泛滥信息的时代。

生活中到处充斥着各式各样的商品，生活中到处充斥着各式各样的信息，只有最明确、最统一的视觉符号和识别系统才能够在纷繁的世界中被迅速认知。

VI 设计，正是企业树立品牌必须做的基础工作。VI 设计，使企业的形象高度统一，使企业的视觉传播资源充分利用，达到最理想的品牌传播效果。实现的途径依靠视觉识别系统的科学设计和有利实施。科学的设计需要掌握 VI 设计中的规律和实践中的经验，且实施同样需要满足易操作性和指导性。

Ｖ Ｉ 设计，原为一个由国外引入的概念，而更新的一个概念是"再设计"，那就是在企业在发展过程中，针对新出现的需求，对企业的识别系统进行重新设计。很多著名的和成功的企业正是这么做的（因此有了精彩的案例篇）。

随着多年中国商业的发展，以及各企业品牌意识的增强，VI 设计更趋繁荣（国内企业的案例亦见证了中国企业 VI 设计实施的进步）。

设计－再设计，创建属于自己的 VI。时至今日，VI 的理论已经深入人心，无论是拥有跨国连锁店的超级的大型的企业，或是仅有数人甚至只有一人组成的小型公司，都会有建立自己的视觉和识别系统的需要。

在今天的高等院校，VI 设计亦已作为一门正式的课程。本书的出版顺应了时代的需要，本书的编写借鉴了大量的案例，且得到了很多的企业和设计师的援助，愿本书也能获得读者朋友喜爱。

本书图标说明

设计案例
VI 设计原稿，用矢量软件设计的正式图纸。

参考案例
VI 实施后的照片资料及案例分析，转载自参考书籍或实拍。

第 一 章
视觉篇

第一章 视觉篇

据估计，在人脑获得的全部信息中，大约有85%以上来自视觉系统。眼，无疑是我们最重要的感觉器官。对眼的赞美，不绝于耳，对眼的重视，同样是随处可见的。

在埃及的首饰上和古代战船的船头，就有眼睛的装饰图案，时至今日（数字化时代），对视觉的重视更可以说是以往任何时代都不可比拟的。从网络的图标到街头壁画，都可看见以眼为题材的图形和图像，而那些软件，更是直接将眼的图标作为了自己的标志，例如埃及装饰图案，或是古代战船装饰，又或街头logo。

今天我们的眼睛得到了以往任何时代都不可想象的礼遇，电视、摄影、印刷、染色，取悦于眼球的新技术、新设备层出不穷，这得益于现代科技的进步，同时也是商品时代的需要。例如超级ccd——高精度的数码相机。ccd的精度是衡量一台数码相机质量和技术水平的重要指标，原则上，ccd精度越高，拍摄精度越高，视觉效果也就越好。研究表明，图像信息的空间频率功率都聚集在水平和垂直轴上，而对角线上高频特性的损失对影像质量几乎没有影响。受此启发，富士的工程师研究开发超级ccd技术，提高了水平和垂直分辨率，使它更符合人类视觉的特点。像计算机的色彩显示可以达到千万种。

其实就眼睛本身的能力来说，实在是无法区分如此细微的区别，而新产品的开发仍然无休无止，这就是信息社会的现实：在日益提倡节食的同时，视觉的饕餮大餐已经悄然摆上了桌面。

眼－埃及装饰图案

眼－古代战船装饰

眼－街头 logo

第一节 眼球

我们通过眼睛感受外部世界的形象。眼球由眼球壁和眼球的内容物所构成，其后方借视神经连于脑。

当光线通过角膜和晶状体在视网膜上形成影像，影像又被转化为神经信号后，就通过视神经传送到了大脑。大脑识别了这些信息，这就是"视觉"。

眼，由含有感光细胞的视网膜和作为附属结构的折光系统等部分组成。眼的适宜刺激是波长370-740nm的电磁波。在这个可见光谱的范围内，大脑通过接受来自视网膜的传入信息，并分辨出视网膜像的不同亮度和色泽，因而可以看清视野内

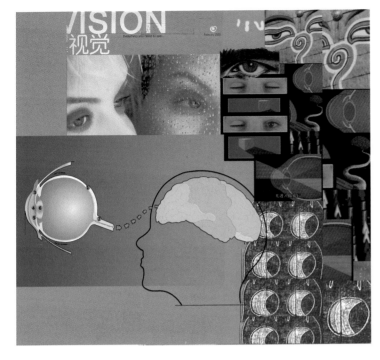

VISION
视觉

当影像被转化为神经信号后，就通过视神经传送到了大脑，大脑识别了这些信息，这就是"视觉"。

发光物体的反光物质的轮廓、形状、颜色、大小、远近和表面细节等情况。自然界形形色色的物体以及文字、图形等形象，通过视觉系统在人脑得到反映。

眼内与视觉传入信息的产生直接关联的功能结构，是位于眼球正中线上的折光系统和位于眼球后部的视网膜。视网膜将外界光刺激所包含的视觉信息转变成为电信号，并在视网膜内进行初步处理，最后以视神经纤维的动作单位的形式传向大脑。

眼的结构有点像照相机，只是影像被投射到球面的眼底上。如果我们在外部世界和人眼之间放上一张纸，按照光线投射到眼底的路线将外部世界画到这张纸上，那么我们在看这张纸上的画时就和看实际的世界是相等的。眼的清晰像场很小，这不光是聚焦系统的缺陷，还因为视神经都集中分布于眼的黄斑附近，我们要看清一个风景时必须要不断地转动眼珠，转动脑袋。经过这样一番扫描后，大脑再将先后记忆下来的图像拼合起来，形成这个风景的全貌。结果我们发现，大脑组织出来的这幅照片不是单点透视的，它与扫描一张照片的结果不一样。这大概也是中国画常

常采用散点透视的原因。

大脑成像后，下一步就要从这浩繁的信息中抽取重要信息来用。如果没有这一点，不出一天就能让大脑 OVERFLOW（溢出，意为记忆体被灌满）。

大脑对轮廓有极好的区分和记忆能力，例如：人能够发现绿色树叶上的绿色虫子，其他动物却不能。因为人能够识别轮廓。识别包含区分和记忆两部分，说明大脑对看到的景物最优先的是记忆它的轮廓。这不仅是最节省记忆空间的方法，也是日后认知世界的最好方法。因此原始人类的美术最早都是描绘事物的轮廓（中国画也非常重视事物的轮廓线条。而油画和摄影则重视的是面和体积的描绘）。

轮廓被抽象为线条后与事物的面和颜色一起记入大脑。但是，面和颜色的忘却速度较快，这说明它们的记忆层次比较浅，或者说它们不特别重要，因此将它们放入高速缓存，或易失性存储器中了。当有更重要的信息进入时就将它们丢弃。而线条却被放入较为永久的记忆体中。

比如埃菲尔铁塔的线结构。本来只打算存在 20 年的埃菲尔铁塔，却至今屹立

浩繁的信息通过视神经纤维的动作传向大脑。

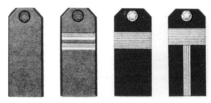

军衔标识采用简洁、明确，易于识别的色彩设计。

于巴黎，夺人眼球。

大脑对线条的记忆和处理能力极为惊人，所以我们能够通过三两条简单的线条辨别造型，可以记忆几千个汉字的线条，并且快速地识别书上或手写得极不规范的文字。

通过眼球的工作，信息进入了大脑，可是大脑的智能活动中最重要的一点却是忘却。大脑最快忘记的是不重要的细节。其次是那些不经常被重复的东西。例如一个手写的"女"字，行笔中一些微小的变化很快就被忽略，只有笔划的走向被记忆。而在这个"女"字经不同人的手写多次出现后，被重复的只有它的拓扑结构，因此只有这一点被人牢牢记住，至于笔划走向是弯曲一点还是直一点都不重要。

大脑的记忆功能分为若干级，最浅层的最容易被新的信息替换，也就是最容易忘却的东西，与计算机中的高速缓存是一类东西。存储人眼每看一次所得信息的脑组织就是这类记忆体，只有一部分信息能够进入下一层处理系统。而最深层存储的是最不容易被忘却的信息，它常与我们终身相伴，如语言能力、骑车技巧。

例：拓扑信息。

在"女"字的图形中，只有线条组成

的3个交叉和一个孔对人眼和脑是最重要的，这就是图形所谓的拓扑信息，这和矢量图形的定义方式类似。

例：矢量根据图形的几何特性来对其进行描述。

矢量由数学对象所定义的直线和曲线组成。矢量处理只记录图像内容的轮廓部分，而不存储图像数据的每一点。对于一个圆形图案，只存储圆心的坐标位置和半径长度、圆形边线及内部的颜色。例如，矢量图形中的自行车轮胎是由数学定义的圆形组成，这个圆形按某一半径画出，放在特定位置并填充有特定的颜色。移动、缩放轮胎或更改轮胎颜色不会降低图形的品质。

矢量图形是文字（尤其是小字）和单纯色彩的图形的最佳选择。这些图形在缩放到不同大小时仍保持清晰的线条（这也是标志设计所必须具备的要素）。矢量表示适合于线形图，VI设计多以矢量图文设计为主。

第二节 眼球经济

VI之所以成为企业识别的最重要的部分，其根据就是：人类的信息，有85%以上来自视觉系统。

在信息社会中，企业的视觉识别系统几乎就是企业全部信息的载体。视觉系统混乱就是信息混乱，视觉系统薄弱就是信息含量不足，视觉系统缺乏美感就难以在信息社会中立足。在这个意义上，我们可以相信，缺乏了视觉识别，整个CIS就失去了重要的一环，甚至不复存在。

信息的产生和传播如此迅速，由此产生的副作用是：由于信息的数量过多反而会形成信息泛滥。

大量的甚至过多的刺激眼球的信息，都会通过眼的处理送入大脑并接受大脑的处理，大脑将首先选取有价值的东西存储。什么是有价值的东西？除物体的轮廓外，

眼－新撰传媒标志

夺人眼球的标志

还有这些线条的转折处、交叉处都是大脑认为比较重要的信息。引起高度愉悦、快感或愤怒、惊恐、紧张的信息也会被大脑认为是重要信息被放入不容易望却的记忆体中。经常被重复的信息会被认为是重要信息放入更深层的记忆体中，与它相关的愉悦、快感等生理产生机制也与这些信息关联起来。存储的信息必然是要拿出来用的，据研究，这些信息的检索与联想有关。

例：联想公司的命名。

联想公司关于联想的命名来自于中科院一批研究人工智能的人的研究成果。

当我们看到新的图像时，大脑抽取出信息要点，这些要点会与大脑中存储的信息进行关联比较。在计算机中，这个检索过程往往是用穷举法，但人脑的检索很有效率，它可以从关联度最大的信息开始比较，找不到后再扩展到其他信息。关联度的建立也是很有意思的，往往是被重复得越多的关联被认为是关联度最大的。因此，人脑的运算速度虽然比较慢，每秒只有几千次，但它的检索效率极高，每秒运算几亿次的计算机判读一篇文章的速度都赶不上人脑。

当人脑检索到相关信息后，与此信息有关的机制就开始发生作用。如存储的信息与愉悦有关，大脑就会指示相关器官分泌与此有关的激素或在大脑中产生相关的神经冲动，使身体产生愉悦的感觉。当我们看到的图像中所含的信息与大脑中存储的与愉悦、快感相关的信息产生关联后，就能再次激发身体产生这种感觉。

但有趣的是，如果产生的是直接关联，如看到清水，产生的感觉并不很美；而间接关联，特别是与存储在最深层的信息间接关联时会被认为是最高级的美；这种美往往是很抽象的，难以言传的。

例：广告试图通过刺激眼球，激发消费者的消费冲动。

在生活过程中被重复得最多的信息才会被存入深层。美的共性在于人脑对基本信息抽取的选择性是基本一致的。但在取得生活经验后，脑对信息的进一步抽取会有很大不同，它受到已存储的信息和关联的影响，它也影响着美的个性。从这个过程看，美的标准不仅可以产生于日常生活，也可以产生于教育，即所谓的美育，因为它也是一种建立关联的方法。

美感产生的这一特性被流行制造者充分利用，如将时装与美女结合，还有将汽车与美女结合，更有作为其他美的附庸。

利用关联关系制造美感，原本不怎么好听的歌因与美女的形象结合使人闻其声而思其人，因此流行。

无数的企业或个人都希望自己的信息能够通过他人的眼睛传入他人的大脑，从而产生了争夺眼球（即注意力）的行为，称之为眼球大战，那是一点也不过分。

例：看电视和做广告，靠免费吸引"眼球"，凭广告产生效益。

通过一系列电视画面的截图可以看到：运动员全身（前胸、后背、左臂、右膀、从头到脚）都可"携带"标志，可谓"眼球经济"必争之地。

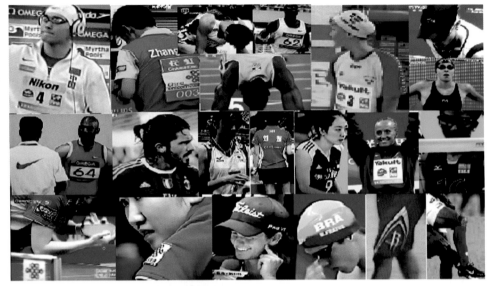

"眼球"的争夺：看电视（体育比赛）时，可看到和"被看到"来自多方面的视觉符号——比赛主办方的标志、转播方（电视频道）的标志、赞助方（企业）的标志、运动员身上（运动衣）上"携带"的标志、参赛队员所属国家的国旗标识……水面、地面或空中，水平面或垂直体，布满来自多方面的视觉符号。

眼球经济能够成为经营模式吗？其实这种怀疑是多余的，事实证明，眼球经济是客观存在的。电视台不就是典型的眼球经济吗？

观众看电视（看电视基本上是免费的），而电视剧的拍摄是需要资金投入的，广告主提供了赞助费，电视的播放过程中插播广告，广告主通过电视剧吸引观众的注意力，并抓紧时机推销自己的产品，观众本来希望观看自己喜欢的节目，可是同时也被广告吸引了部分的注意力（每个人都可能成为一个公司的潜在客户），在消费的时候难免受到影响。观众进行了有选择的消费，广告主（企业）得到了经济利益，得到投资的制片人从广告主那里得到了经

济利益，导演和演员从制片人处得到自己的片酬，观众看到了导演和演员的作品（基本上是免费的），这确实是一个奇妙的过程。由此产生的新名词是眼球经济。

例：网站靠免费吸引"眼球"，靠服务产生效益。

浏览当当网，和别的网站一样，是免费浏览的，上网定购了书籍和光盘以后，如果达到一定的金额，邮寄也是免费的，但是还有一项服务费，是要收的，服务费是按照定单数来决定的，为了鼓励更多的定单，当当网规定多个定单可以合并为一个定单，这样，即使有 3 个定单，也只需为一个定单付服务费，给人以得到了更多的免费的感觉。

第 二 章

识别篇

第二章 识别篇

识别的需要,古而有之。
识别的需要,现代更胜于古代。
识别的方式之一,色彩;
识别的方式之二,图形(符号);
识别的方式之三,样式;
识别的方式之四,数字;
识别的方式之五,文字;
识别的方式之六,声音;
识别的方式之大全,系统。

第一节 身份识别

可口可乐的悬挂标志

自古以来,身份的识别就很重要。纹身、服装和仪表能识别身份。

正如我们喜爱的纹身所展现的样子,原始部落里,纹身图案上的各种伤痕是重复出现的,这些疤痕是有意刻上去的。部落的记号和社会层次的标志可以由这类伤痕图案发展而来,逐步形成一套复杂的记号

古老的标志-家族纹章、地域标志等由装饰图案组成。

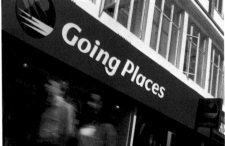

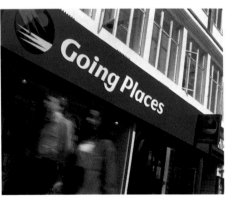

现代视觉识别系统通过色彩、图形或符号、文字等系列化的整合而成。

和标志系统。各种记号或标志可以被用来表明部落成员或社会成员的等级、地位和身份。

服饰,不同的服饰反映出不同的人物特征。古代的服装,依穿着场合,就有:礼服、朝服、常服三类,每类又可分几种,原则是地位愈高的人,得以穿的种类愈多,可以用的颜色愈多。这倒与现在有所不同,在今天的 VI 策划中,不会把总裁的"服色"定为"颜色愈多"或"种类愈多",通常,地位的高低和服色没有多少关系。这也是时代不断变迁的缘故。

(一)种族识别

古代,通过不同的服饰可以识别不同的民族(例如中国和日本,而现代服饰的同一化,使识别变得困难)。

(二)阶层识别

布做的便帽和圆顶硬礼帽分别代表了两个阶层,因为 19 世纪中叶欧洲社会在服装和仪表上有明显的区分。当时工人戴的是布做的便帽,而文职人员戴的是圆顶硬礼帽,如果要这两个阶层的人相互换戴另一个阶层的帽子,那是不可想象的事。

穿独特服装的人特别引人注意。这点可以从裁判的服装的功能上得到印证。球场上,两个球队的队员厮杀缠斗在一起,必须以不同色彩的球衣表示区别,以帮助裁判的正确识别。因为统一的形式能使个人消失在整个队列图案之中,而某个穿独特服装的人特别引人注意。裁判的服装与两队的队员服装都有明显区别,即使裁判深入到球场中间,运动员也能立刻识别。

黄色比较容易识别,例如黄巾起义中的农民起义军以黄巾裹头,这里是用指定的色彩识别身份。现代的例子是小学生在

红色斜杠，清醒夺目；黄底
蓝字，容易识别。

裁判的服装与运动员明显不同

运动员身上佩带号码布，以
便识别

提示标识，让人警觉。

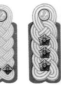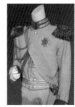

军人的地位通过
领章、肩章、星
和杠这些特别的
符号来标识

军衔标志，等级识别；大将 4 颗星，上将 4 颗星

下雨天穿黄色的雨衣,是为了安全的缘故(过马路时以便驾驶员识别)。

而服务员有统一制服,以便顾客识别(如饭店、车站、超市……)。

第二节 等级识别

为了维护一定的制度,需要明确和识别上下级关系。

军衔就是个很好的例子。军队是一个级别严谨的组织,军人以服从为天职,下级必须服从上级,每一个军人的地位通过领章、帽徽、星和杠这些特别的符号来标识。1919 年苏联首次为红军指战员制定了"职务等级识别符号"。这套等级识别系统有效地维护了官兵的平等,规范了军人的秩序,标示军队身份。

跆拳道的选手以不同色彩的腰带表示水平的等级。同样的还有柔道,柔道创立时,腰带分黑和白两种颜色,后期随着柔道的发展,表示级数的颜色也增加了,国际标准由低到高,有白、黄、橙、绿、蓝、啡、黑七种颜色,最高的级别是黑色腰带。

小学生(学生干部)的左臂佩带的标志,以横杠多的表示级别高,小队长、中队长、大队长。

奥运会上，运动员在不同的场合着不同的服装

领奖服

比赛服

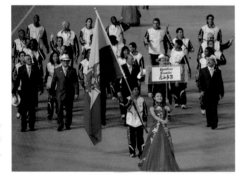

奥运会开幕式的入场服（正式的套装）和礼仪小姐服装

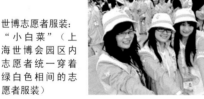

世博志愿者服装："小白菜"（上海世博会园区内志愿者统一穿着绿白色相间的志愿者服装）

建筑物上的戴尔的标志

第三节 场合识别

正式的场合或休闲的场合可通过不同的形式和服饰来区别。如世博会上的大学生志愿者着统一的绿色服装。

在正式性的场合下，如何识别呢？场合越"正式"，也就越要注意形式的保存，这里指的是习惯意义和视觉意义的形式的保存。列队等待被授予学位的学生们、受检阅的士兵们、坐在高台上的委员们、出庭的法官们，都必须注意正式性，以显示仪式的正规和重要。例如礼服，礼服所要表示的礼仪意义是第一位的，统一的形式有助图案对称和形成着重点，以增加正式性。

而在不同的场合则着不同的服装，牛津大学学生穿的礼服、长外衣和披的垂布的颜色以及布料，都有一定的规定。各种学位礼服根据三种不同的正式场合而各异。如文学博士应该适用于不同场合的三套服装。相同的例子奥运会上，运动员在不同的场合着不同的服装：比赛服、领奖服、入场服等。

第四节 产品识别

工业社会带来了大规模生产，数量众多的产品有一个统一的模式和统一的样式（结合共同的要素，把相同或类似的形态、色彩、肌理诸要素作秩序性或统一性的组织、整理，使之有条不紊而相互发生关连或共通的作用，是为统一）。统一是美好的根本秩序。一般说来，统一能达成如平衡及调和的美感。产品有一个统一的样式，可使消费者便于识别和记忆。例如超市内各类货物有自己统一的包装。

不过，过分的统一，也会失去生动而流于呆板。假如大小、形态、色彩完全相同，且作等距离排列时，便会产生单调的感觉。所以现在很多企业为产品设计不同的色彩系列。例如苹果公司的系列产品就是以独特的亮丽的色彩而区别于其他数码产品。

再以著名的品牌可口可乐的红色和百事可乐的蓝色为证.可口可乐用红色占领市场,在任何地方都可见可口可乐张扬的红色,以至于百事可乐改换为蓝色系列与可口可乐的红色系列抗衡,以脱离可口可乐的红色影响而独创品牌。

第五节 企业识别

老企业要维护自己的品牌,新企业希望迅速崛起,众多的企业要在商场中取胜,首先要在消费者心目中牢固地树立品牌形象。企业的品牌推广通常包括对目标市场所进行的以有关品牌名称、品牌标志、品牌形象为主要内容的宣传活动,从而达到刺激并扩大市场需求、开拓潜在市场、扩大市场份额、增加品牌资产的目的。这一系列的活动应该是明确、统一的,因为对于受众而言,如果有许多信号在眼前出现,将会使视觉受到多方的牵引(不知道先看哪个好),因此,为了达成企业形象对外传播的一致性与一贯性,有必要运用视觉的一体化设计,将信息与认识个性化、明晰化、有序化,把各种形式传播媒体上的形象统一,创造能储存与传播的统一的企业理念与视觉形象,这样才能集中与强化企业形象,使信息传播更为迅速有效。对企业识别的各种要素,从企业理念到视觉要素予以标准化,采用同一的规范设计,对外传播均采用同一的模式,并坚持长期一贯的运用,对主要的部分不轻易进行变动,但是更新也是有必要的。

可口可乐的红色和百事可乐的蓝色

例: 大草原出版社改名字

大草原出版社的鲜艳明亮、多色彩的儿童产品包装,在印上小马哥形象后,销量激增,因此大草原出版社将名字改为小马哥出版社,使企业名称与品牌名称合二为一,从此,事业蒸蒸日上。

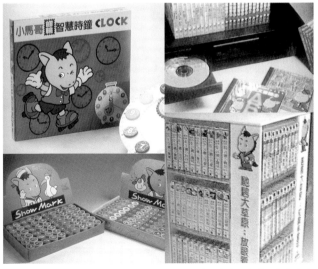

大草原出版社将名字改为小马哥出版社后,所有儿童产品包装,都印有小马哥形象,深受市场欢迎

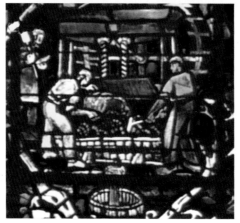

香槟城市的招牌、标志和壁画都与葡萄、酿酒有关。

第六节 城市识别

城市形象识别系统是城市设计的一种新方法。这是将企业 CI 的一整套方法与理论嫁接于城市规划与设计中，利用 CI 系统的理论和方法与城市设计结合，实现城市规划和艺术设计学科的边缘交叉。

城市的总体形象，取决于人们对城市价值评判标准中的各类要素（自然、人文、经济……）形成的综合性的特定共识。所有这些因素的突出点均可能成为影响总体形象的关键所在。在这些因素中提取关键，并用图式的语汇来表述，然后在城市设计中针对各种景观构成要素进行统筹的安排。这样的图式语汇就可称为城市视觉识别系统。

建立视觉识别系统是把城市理念加以视觉化。城市视觉识别系统可包括城市的公共界面：广场、街道（步行街）、滨江、滨湖、滨海地段，公园和绿地等城市景观，建筑小品绿化，以及城市的标牌及广告牌。

例：香槟城市的形象策划

法国勒诺瓦酒庄强调香槟这个城市形象。这里的人们世代种植葡萄、酿酒、销售，当年这里有许多商贩，做了很多招牌，显示了自己的行业特点，不过随着时间，已经渐渐消失。上个世纪 60 年代，勒诺瓦市长又让人修复了这些招牌，现在来到勒诺瓦，就可明显地感受到香槟城市的独有风格，连古老教堂里的镶嵌画，也描绘了种植葡萄和酿酒的场面，而不是像别的地方的教堂里的镶嵌画，往往与宗教有关。

第 三 章
系统篇

第三章 系统篇

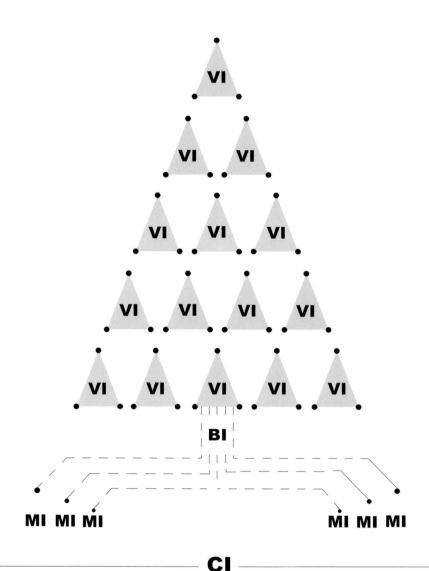

VI 的全称为 Visual Indentity System，即视觉识别系统。

VI 是 CIS（Corporate Identity System，企业形象识别系统）的一个主要组成部分。

CIS 主要包括：

MI（Mind Identity，理念识别）；BI（Behavior Identity，行为识别）；

HI（Hear Identity，听觉识别）。

VI（Visual Indentity， 视觉识别）。

第一节 CI（企业识别系统）

CIS，简称 CI。

全称为 Corporate Identity System，即企业识别系统。

企业识别系统表现了企业形象识别系统的整体面貌。

CIS 的核心是 MI，它是整个 CIS 的最高决策层，给整个系统奠定了理论基础和行为准则，并通过 BI、VI 表达出来。

CIS，其理论的发源地一般认为是在美国。20 世纪 50 年代中期，美国 IBM 公司在其设计顾问"透过一些设计来传达 IBM 的优点和特点，并使公司的设计在应用统一化"的倡导下，首先推行了 CI 设计。20 世纪 60 年代初，美国一些大中型企业纷纷将能够完整树立和代表形象的具体要素作为一种企业经营战略，并希望它成为企业形象传播的有效手段。它包含了企业形象向各个领域渗透的整个宣传策略与措施，这种完整的规划与设计在经过相当长的一段时间后被人们广泛认知并正式冠以企业形象识别系统的名称。20 世纪 70 年代 CI 理论引入日本，少数有远见的企业先行导入 CI，并逐渐产生了功效。进入 20 世纪 80 年代，中国南方一些企业也开始 CI 尝试。广东太阳神集团被认为是中国最早导入 CI 的企业，通过视觉元素的展现，较好地体现了企业经营理念和经营风格。

现代企业形象战略在国际的竞争上，已是战况激烈。CI 策略日益演进，CI 理论日益深化，CI 的企业战略奇诡，就好像现代军事战略的星战计划一样，利用在外太空设置的卫星激光系统来摧毁敌方的导弹，使自己立于不败之地，出奇制胜。

在这大半个世纪中，美国在探讨和实践 CI 理论的基本概念上，获得很大的成果。在这时期有不少的企业扬名国际，如可口可乐、IBM 等。20 世纪 60 年代 CI 的理论更全面地获得企业的支持和信赖，确立了企业形象（Corporate Identity）在企业经营战略上的学术地位。

联想的现代型、科技性企业形象、品牌形象和产品形象，体现了"名牌后面是文化、名牌后面有 CI"的作用力。

随着 CI 理论的深化发展，很自然的，视觉的传达需求，变得不可轻视的，因此，视觉形象 VI（Visual Identity）的理论，在美国相继得到重视和发展。

日本在 20 世纪 70 年代引人 CI 理论，并且成功地把 CI 注入日本的企业生命，变成了日本独有的企业形象哲学。日本的民族意识强烈，民众服从性高，做事尽力、乐观、精细、彻底。

从美国人的 CI 理论（Corporate Identity）中看到的英文意义是用眼睛观看到的企业形象（Observation）。而日本人的 CI 理念（Corporate Image）英文意义则是藉着五官，透过见、闻、感觉和认知形成的企业形象（PER-CEPTION）。

近年世界各国的 CI 专家和企业家，不断探讨现代 CI 的理论，开拓新的企业战略，想要出奇制胜。有些企业以强调国家的优越形象 NI（National Identity）来与企业的产品结合，在市场上取得成果。如举世知名的法国香水和意大利皮鞋等。往往一些商品只挂上国家的优越形象，大多都可以在国际上行销获利。

有些企业更别出心裁，创造出优越的地理因素之地理形象等略 GI（Geo-Graphic Identity）来制造和宣传产品，如位于死海两岸的国家，约旦和以色列，他们都能够洞察先机，聘请专家从死海海水中研究出能提炼成护肤用品的成分，制成产品，以死海的独特地理形象为企业形象，令产品得天独厚，广受欢迎。

有些企业假借伟人的名字，或将创业者家族的名字塑造成独特的个人威信的形象 PI（Personal Identity）来赢取消费者

的信赖。如拿破仑白兰地，迪斯尼的卡通儿童精品等。这些企业战略，都会籍着人物鲜明的形象和典政隽永的因素，使企业形象在消费者心中历久常新。

一个有崇高理想的企业，不会只满足于在本国成功，而放弃开拓国际的市场，他们总希望有朝一日，企业能享誉国际，产品能畅销全球。因此，企业国际形象 II（International Identity）的理论，在深化研究和务实推行的行动上，已获得不少超级企业的信任和支持。因为国际上的市场是广大的，就算是相同性质的企业，只要本身有实力，就算对手强劲，也可以各据阵地，逐鹿中原，平分春色。国际超级的企业如：IBM、苹果电脑、奔驰、劳斯莱斯、可口可乐与百事可乐等，都能够建立一套自己的国际企业形象哲学，扬名于世。

值得注意的是：企业导入 CI 的目的是为了塑造良好的企业形象。但 CI 与企业形象是两个不同的概念。

CI 设计的起点是将构成企业形象的要素转化成统一的识别系统，然后再借助于信息传达将其准确、清晰地展示在公众面前，在信息传送者和接受者之间反复的相互作用过程（信息传递与信息回馈）中形成符合 CI 设计的企业形象。可见，"企业"既是 CI 的出发点，同时也是 CI 达成的目标。

但是，CI 并不等同于企业形象。

首先，CI 与企业形象的概念在英文中的表述不同。企业形象的英文是 Corporate Image，又译为"公司"。CI 是英文 Corporate Identity 的缩写，在汉语中的译法是企业识别。

其次，二者涵义不同。企业形象是指社会公众和企业职工对企业的整体印象和评价，也是企业的表现和特征在公众心目中的反映。这种印象和评价是公众综合认识的结果。CI 是传达、塑造企业形象的工具与手段。

再次，构成要素不同。企业形象要素体现于产品形象、环境形象、职工形象、企业家形象、公共关系形象、社会形象、总体形象之中，也就是说企业形象是由上述形象要素组成的。企业识别系统要素由理念识别（MI）、行为识别（BI）、视觉识别（VI）构成，显然比企业形象具有更丰富的内涵构成。

CI 是企业在行业结构和社会结构中的特定地位或个性化特征，它是通过不同的传播方式方法在公众心目中对企业产生认同或共有价值观的结果。

企业形象并不是一成不变的东西。相反，随着环境的变化、社会价值观的改变，企业必须通过企业再定位，调整经营理念来塑造新的企业形象。如果 CI 仅仅是对企业本身形象的社会传送，其作用就只限于为那些本来就具备良好的形象素质，但信息传递力不强的企业进行信息传达设计。但事实上，大量的企业是因其形象不适应于正在发展的信息时期竞争日趋激烈的需要，才求助于 CI 这一系统的手段，这也正是 CI 产生和发展的深厚基础。

CI 是塑造企业形象最为快速、最为便捷的方式和手段。但它并不是一种万能的形象手段，更不是企业经营本身。CI

CI 在日本

侧重企业的传播。与营销、公关、广告相比，CI 更具有系统性、整体性。

从 CI 的定义中，我们可以清楚地了解 CI 的基本涵义，其本质是一种以塑造企业（或其他组织）形象为目标的组织传播行为。所以，应该说，CI 是企业管理的一部分，而不是企业管理的全部，更不是企业经营本身。

第二节 MI（企业理念识别）

企业的经营理念是企业的灵魂，是企业哲学、企业精神、企业价值观等的集中表现，同时也是整个企业识别系统的核心和依据。企业 MI，不是一个人的理念、一个人的行为风格，也不是个别人的理念、个别人的行为风格，而是所有企业人共同的精神理念和行为风格。企业 MI，不是个人精神，而是集体精神，并且不是一时之为，而是持久坚持的理念。

企业理念识别的具体内容有：

经营哲学、经营宗旨、企业精神、核心价值观、企业信条、经营目标、经营方针、发展战略。

企业的经营理念要反映企业存在的社会价值、企业追求目标，以及企业经营的基本思想。这些内容，通常尽可能用简明确切、能为企业内外接受、易懂易记的语句来表达。

例：麦当劳的理念：Q、S、C、V。

从字面上的意思理解，即：质量（Qulity），服务（Service），清洁（Clean），价值（Value）。这是它的创始人在创业初期就确定的，富有快餐业的特征。四个字母概括了企业对全社会的承诺：它只要开业经营就必须在任何情况下向顾客提供高质量的食物（Q），自助式的良好服务（S）洁净整齐的用餐环境（C）以及物有所值的消费方式（V）理念一经确定，所有的经营管理模式、各项规章制度、对食物的科学配方及制作规程以及充分尊重顾客的服务方式，还包括它的视觉识别系统，都是 Q、S、C、V 这一经营理念的具体体现。

而这一理念也成了企业员工上下一致奉行的信条与信守的准则。

企业理念定位要准确、富有个性，表达简洁独到，才具有识别性。同时，针对企业员工的实际情况，企业的文化水平、经营素质、传统优势等提炼出振奋人心的、上下内外都能接受的，并且能在企业内部变成大家实际行动、企业外部博得社会认同的理念，才能达到企业形象对内激励、对外感召的效果。

理念识别（MI）需要设计一系列条文化的理念信条，通过教育培训和文化建设把它内化为组织成员共同的价值观，使之成为一套有效的行为识别系统来加以推行，并将企业理念转化为有生命的行为，从而导致 CI 战略的成功。

我们可以看看松下企业理念识别的 20 项核心内容。

一．树立正确的经营理念；

二．用生成发展的观点看待一切事物；

三．对人要有正确的看法；

四．正确地认识企业的使命；

五．顺应自然的规律；

六．利润就是报酬；

七．贯彻共存共荣的思想；

八．应该认为社会大众是公正的；

九．树立一定成功的坚定信念；

十．时刻不忘自主经营；

十一．实行"水库式的经营"；

十二．进行适度经营；

十三．贯彻专业化；

十四．造就人才；

十五．集思广益；

十六．既对立又协调；

十七．企业的经营管理是一种艺术；

十八．要顺应时代的变化；

十九．要关心政治；

二十．要心地坦诚。

例：松下企业注重管理的细节：企业

的职工食堂一尘不染。

Panasonic
Official Worldwide Olympic Partner
奥运会全球正式合作伙伴

松下企业是奥运会
全球正式伙伴

松下企业的职工食
堂一尘不染，每天
拖地7次，为了拖
地的方便，椅子被
设计成架空在桌子
上的形式

第三节 BI（企业行为识别）

行为识别，或称活动识别，是指企业
在实际经营过程中所有具体执行于操作中
非视觉化的、动态的识别方式。

行为识别不能仅仅当作对外宣传的口
号，理念系统的建立也不能流于形式，而
要让它真正发挥作用。

强化行为识别（BI）是企业成功实施
CI战略的保障。

从某种意义上说，CI系统中MI、BI
和VI的关系，就仿佛一个人的心灵、行为
和仪表。一个形象完美的人应该同时具有
美丽的心灵、高尚的行为和英俊优雅的仪
表。人的行为是由其思想(心灵)所支配的，
而一个人形象的好坏，最终取决于他的行
为，也就是取决于他如何做事。企业形象
也是如此，社会公众和消费者对企业的认
知归根结底取决于企业"如何去做"。

理念识别（MI）是CI系统的基本精
神所在，它处于最高决策层次，是系统运
行的原动力和实施的基础。但是无论从管

理角度，还是从传播角度来看，理念仅仅
代表着某一企业的意志和信息内核。企业
理念是精神化的、无形的，但是受企业理
念支配的企业行为识别（BI）是可以体现
出来的、有形的。如果理念不能在行为上
得到落实，那它就只是一些空洞的口号。
同时，企业视觉识别（VI）的内涵是由企
业的BI所赋予的，通过VI所产生的联想
便是企业的BI（即如何去做）。如果一个
企业的产品和服务质量低劣，无论口号喊
得如何漂亮，广告做得如何诱人，也无法
得到社会公众的认可，更谈不上塑造良好
的企业形象。只有将企业理念化成每一位
员工精神的一部分，贯穿到员工的一言一
行，企业的面貌才能焕然一新，才能赋予
VI富于魅力的内涵，才会得到社会公众的
认同，企业CI战略的实施才能够卓有成效。

由于行为识别的这种独特的作用，决
定了企业在导入CI时必须把企业及其员
工的行为习惯作为突破口和着力点，通过
不断打破旧的不良习惯，建立新的行为模
式，从而实现真正的观念转化和水平提升。
这也是现阶段我国企业实现CI战略的重
点。当然，企业要搞好BI建设决非易事，
必须对行为识别系统的构成和目标有全面
透彻的认识，在此基础上，抓住关键，全
力推进。

作为CI的动态识别形式，行为识别
的核心在于CI理念的推行，企业行为识
别系统的构成和目标是将企业内部组织机
构与人员的行为视为一种理念传播的符
号，并通过这些动态的因素传达企业的理
念、塑造企业的形象。

企业的行为识别系统几乎覆盖了整个
企业的经营管理活动，主要由两大部分构
成：一是企业内部系统，包括企业内部环
境的营造、员工教育及员工行为规范等；
二是企业外部系统，包括产品规划、服务
活动、广告关系及促销活动等。

通过企业内部的制度、管理与教育训练，使员工行为规范化；企业在处理对内、对外关系的活动中，体现出一定的准则和规范，并以实实在在的行动体现出企业的理念精神和经营价值观。通过有利于社会大众和消费者认知、识别企业的有特色的活动，塑造企业的动态形象，并与理念识别、视觉识别相互交融，树立企业良好的整体形象。

企业的行为识别系统对内要负责组织管理，包括：工作环境、生产设备、研究发展、生产福利及员工教育（礼貌仪表、服务态度、上进精神）；对外则负责开展各种活动，包括：市场调查、促销活动、公共关系、产品开发，制定流通对策、金融对策、公益性活动、文化性活动等。

实施 CI 时，需要企业全体员工的协助和贯彻支持才会行之有效。员工是将企业形传递给外界的重要媒体，如果员工的素质有问题，将为公司带来很大的伤害，例如：员工的态度、举止不像样；营业员对顾客态度不佳，秘书接电话不礼貌；有公司标志的车辆不遵守交通规则；和客人约谈的聚会无法准时赴约等，以上情况发生将对公司形象造成伤害。

第四节 HI（企业听觉识别）

听觉识别包括口号、广告语、歌曲、音乐等。

听觉识别 (HI) 亦可称 AI (Audio Identity)。

声音具有打动人的力量，声音的传播极为方便和迅速，尤其是一些曲调，容易上口，让大多数的人都能随口哼唱，形成极大的反响。

广告语 – 上海精品商厦

叩开名流之门，共度锦绣人生

广告歌 – 我的未来不是梦 – 黑松饮料

黑松饮料是台湾规模最大的饮料企业，它是全球范围内唯一一个成功狙击"两乐"（可口可乐、百事可乐）吞并本地市场的品牌。

黑松饮料依靠音乐行销扩大影响

"……我知道我的未来不是梦，

我认真的过每一分钟。

我的未来不是梦，

我的心跟着希望在动……"

10 多年前一首《我的未来不是梦》风靡全国。它就是台湾著名饮料品牌黑松沙士的广告片《我的未来不是梦》的主题曲。音乐行销在饮料品牌传播上的作用是强大的，黑松饮料正是依靠音乐行销扩大影响。黑松同时捧红了众多名不见经传的歌手，黑松总是敏感和准确地抓住大众情感的脉膊。

十几年后的今天，企业听觉识别 (HI) 的应用已经不是黑松的独家专利了。

HI，是一种全新的品牌识别与营销的理念和手段与方法。

HI 企划，是企业品牌听觉识别体系的设计与构建。

HI，以科学、系统、完善的 HI 设计理念与技术构建实力，针对不同企业的文化背景、产品内涵、营销模式以及终端客户群体的消费心理的分析与研究，从而建立听觉识别体系。

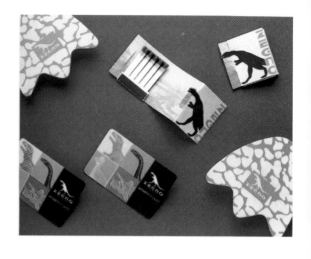

韩国 VI 设计

第五节 VI（企业视觉识别）

韩国 VI 设计

VI 是企业的视觉识别系统，是指纯属视觉信息传递的各种形式的统一，是具体化、视觉化的传递形式，是 CI 中系列项目最多、层面最广、效果最直接的、向社会传递信息的部分。

VI 是静态的视觉识别，也是具体的视觉传达形式，是企业识别表达的极其重要的部分，因为经由组织化的视觉方案可迅速地传达企业的经营信息。这在今天"争夺眼球"的市场竞争中表现得尤为重要。

VI 包括基本要素（企业名称、企业标志、标准字、标准色、企业造型等）和应用要素（产品造型、办公用品、服装、招牌、交通工具等），通过具体符号的视觉传达设计，直接进入人脑，留下对企业的视觉影像。企业形象是企业自身的一项重要无形资产，因为它代表着企业的信誉、产品质量、人员素质、股票的涨跌等。塑造企业形象虽然不一定马上给企业带来经济效益，但它能创造良好的社会效益，获得社会的认同感、价值观，最终会收到由社会效益转化来的经济效益。它是一笔重大而长远的无形资产的投资。未来的企业竞争不仅仅是产品品质、品种之战，更重要的还是企业形象之战，因此，塑造企业形象便逐渐成为有长远眼光的企业的长期战略。

值得注意的是：如果误把视觉识别（VI）当 CI，为追求"速效"而片面强调 VI，把 CI 看成一种"企业化妆术"，仅使企业很快更换一套外包装，可其他方面依然如故，无疑会失去导入 CI 的真正意义。

整个企业形象识别系统，如果说理念是企业的头脑和灵魂，行为是企业的处世方式，那么企业的视觉识别系统就是企业的着装和仪表。如果说理念反映的是企业的人格，行为反映了企业的性格，那么视觉识别则更多地展示企业的风格。一个现代企业，想要在信息社会中生存，不管在这三个系统中能开发出多少属于自己特有的识别内容，它的本质和终极追求应该始终如一地指向真诚的经营理念，善良的行为模式，美好的仪表形象。因为视觉识别的传播与感染力是最具体，最直观，最强烈的。透过视觉识别，能够充分表现企业的经营理念和企业精神、个性特征，使社会公众能够一目了然地了解企业传达的讯息，从而达成识别企业，并建立企业形象之目的。当然，视觉识别系统的设计完成后，并不等于塑造企业形象的任务就已完成。同样重要的还有 VI 导入后的管理和实施。

第四章

设计篇

第四章 设计篇

VI 设计实例
左 - 趣味儿童产品形象设计: coo 是一家专营儿童产品的公司, 希望自己的企业识别形象活泼和好玩一点, 就让 Hofstede Design 设计公司为其设计了这样一款形象设计。
右 — The Brno House of Arts 公司以三层幻化的颜色, 多种形状的圆圈和多元化的表现形式诠释了艺术灵感自身的不断变化。设计中的圆圈形象, 即代表艺术灵感

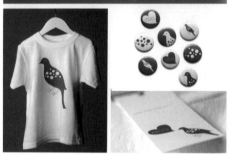

视觉识别设计开发, 主要有基本要素和应用要素两大类。

基本要素主要包括企业品牌标志、标准字、标准色、标语、象征图案及基本要素的组合设计。

应用要素主要包括办公用品和产品包装等应用设计, 并最后完成 CIS 手册, 即企业识别系统手册。

为了实现 VI 设计的标准化导向, 有必要采用简化、统一、系统形象进行整体的设计。

简化: 对设计内容进行提炼, 使组织系统在满足推广需要的前提下尽可能条理清晰, 层次简明, 优化系统结构。在 VI 系统中, 构成元素的组合结构必须化繁为简, 有利于标准的施行。

统一: 为了使信息传递具有一致性和便于社会大众接受, 有必要把品牌和企业形象不统一的因素加以调整。品牌、企业名称、标志名称应尽可能地统一, 给人以统一的视听印象。如企业名、标志、品名三者统一, 信息单纯集中, 其传播效果就会得到提升。

系列: 对设计对象组合要素的参数、形式、尺寸、结构进行合理的安排与规划。如对企业形象战略中的广告、包装系统等进行系列化的处理, 使其具有家族式的特征鲜明的识别感。

组合: 将设计基本要素组合成通用性较强的单元, 如在 VI 基础系统中将标志、标准字或象征图形、企业造型等组合成不同的形式单元, 可灵活运用于不同的应用系统, 也可规定一些禁止组合规范, 以保证传播的同一性。

通用: 即指设计上必须具有良好的适合性, 如标志不会因缩小、放大产生视觉

基础标识设计

VI 设计基本要素:
基础标识设计
标志
标准字
标准色
象征图案
吉祥物

应用要素设计
办公用品设计
产品包装设计
交通工具外观设计
企业环境设计
识别服饰设设计
公关礼品设计
展示陈列设计
网络传播设计
应用手册设计

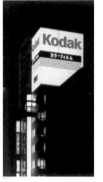

应用要素设计

上的偏差，线条的粗细比例必须适度，如果太密，缩小后会并为一片，要保证大到户外广告，小到名片均有良好的识别效果。

同一性原则的运用能使社会大众对特定的企业形象有一个统一完整的认识，不会因为其识别要素的不统一而产生识别上的障碍。

第一节 企业形象测定

企业形象是社会公众和企业员工对企业的整体印象和评价，是企业的表现和特征在公众心目中的反映。

企业形象的构成要素为：产品形象、品牌形象、环境形象、经营者形象、公共关系形象、社会形象、总体形象等。

展开 VI 设计的第一环，是对企业形象进行测定。

企业形象测定可通过几个步骤来完成。

调查：从企业内部与外部两个方面对企业的实态进行调查工作，以获取必要的客观资料。

转换：将识别理念转换成系统化的视觉传达形式，以具体表现企业精神。首先需要将识别性的抽象概念转化成象征性的视觉要素（开发基本设计要素），以奠定 VI 整体传播系统的基础。再以基本设计要素为基础，展开应用设计要素的开发作业，这一阶段任务在于标志、标准字、标准色的创造，需要设计多个方案，反复研讨、试作、修正，直至定案，以找到最佳的符合企业形象并能代表企业精神的符号体系。

定案的方案加以精致化作业处理后，才可进行应用体系的开发作业。

定案：应用体系的开发经由最高经营管理层审定通过后，首先在企业内部（直至基层的员工）全面贯彻，内部统一后，再对外进行传播。

传播：内部实施和对外传播全面展开，并定期实施 VI 品质及成本的核对与检查。

第二节 基础标识设计

基础要素是以企业标志为核心进行的设计整合，是一种系统化的形象归纳和形象的符号化提炼。这种经过设计整合的基础要素，既要用可视的具体符号形象来展示企业的经营理念，又要作为各项设计的先导和基础，保证它在各项应用要素中落实的时候保持统一的面貌。通过基础要素来统一规范各项应用要素，达到企业形象的系统一致。

一 标志

标志是企业、品牌的象征。

标志是造型简单、意义明确、统一标准的视觉符号，是视觉设计的核心。

企业标志构成企业形象的基本特征，更体现企业内在素质。企业标志不仅是调动所有视觉要素的主导力量，也是整合所有视觉要素的中心，更是社会大众认同企业品牌的代表。因此，企业标志设计，在整个视觉识别系统设计中，具有重要的意义。正是通过标志，企业将经营理念、企业文化、经营内容、企业规模、产品特性等要素，传递给社会公众。这一点，如今已经得到普遍的认同（现在，许多公司为了给自己定做标志，愿意支付给广告商或公关公司高额的费用）。

无论是小到信笺，还是大到建筑外墙和飞机外壳，标志都必须是统一的，并且能够被消费者立刻解读和理解。因此，设计标志称得上是一种真正的设计挑战。

标志设计在古代有地域的差异，比如东西方医药界有不同的标志，中医药用阴阳鱼，欧洲一些国家则是用蟠曲灵蛇的神杖为帜。现代标志设计则具有全球一体化的特点。

标志设计形式极为丰富：字体、具象图案、抽象符号、几何图形等……故常常可以分为图案标志、字体标志、抽象标志、字母标志、数字标志，还有综合标志。

例：字体与图形结合的标志（见左图）

牧师元老院的标志，"SP"被巧妙地融合在图形里；美国棉纺业的标志，这朵棉花巧妙地利用了 COTTON 一词中的 2 个 "T" 组成；Carrefour 的标志是在白底上以其首字母：一个负形的、空的 "C" 嵌入红色和蓝色的图形中间；Disney 标志则充满卡通意味。

例：几何图形标志（见后图）

例：人形标志，以前的比较具象，而现代的较为抽象和更富有设计意味。（见后图）

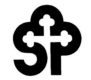

字体与图形结合的标志

牧师元老院的标志，大写的"SP"被巧妙地融合在图形里（那是作为哥特式教堂基本建筑形式的三叶草十字架）

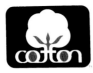

字体与图形结合的标志

美国棉纺业的标志，称得上是一个特征鲜明的标志，很明显就可识别出棉纺业的形象。这朵棉花巧妙地利用了 COTTON 一词中的 2 个 "T" 组成

几何图形标志

酒馆标志（持葡萄的人，是用铁丝、木头和兽骨上色制成的一个雕刻人像，高38.1厘米，19世纪发现于缅因州维尔斯）

人形标志，以前的比较具象（持葡萄的人），而现代的较为抽象和更富有设计意味

字体标志

字体与图形结合的标志

字体与图形结合的标志

例：字体标志，有立体的、平面的。（见后图）

标志的应用有一定的时间性。现代企业面对发展迅速的社会，激烈的市场竞争形势，其标志形态也必须具有鲜明的时代特征。老企业有必要对已有标志形象进行改进，在保留原有形象的基础上，采取简洁、明晰、易记的设计形式。

在百事可乐公司的发展历程中，我们同样可以见到的是变化多样的百事可乐标志。在下图中我们可以很清楚地认识到，一个成功的品牌，它的标志也不会是一成

变化多样的百事
可乐标志

明度变化和彩度
变化

不变的，而是顺应时代发展而一步一步的发展创新的。

标志设计流程通常可分为两步。首先是选择设计方案及测试设计方案，广泛进行意见调查，进而选定反映良好的方案。后一步，则是企业标志设计要素精致化，对选定的标志设计案进行精致化作业，以利于开发设计。

二 标准色系设计

企业标准色，是指企业通过色彩的视知觉传达，设定反映企业独特的精神理念、组织机构、营运内容、市场营销与风格面貌的色彩。标准色是企业专用色彩，可指定一种或几种特定的色彩作为企业标准色。通过标准色明快、醒目的视觉传达特征与象征性力量，传达企业的理念，是采用标准色的宗旨。信息社会过多的信息往往使眼球应接不暇，企业的视觉识别系统必须具有高度的识辨性，才有可能使公众

在众多信息中能够把注意力集中在这一特定的"信号"中，从而使受众在最短的时间里对其留下深刻印象。采用企业标准色，正是为了增强公众的记忆力，并进一步熟悉记忆，引发联想，产生感情定势，建立消费信心。

标准色的开发设定可分为几个阶段。首先是调查分析阶段：

一、企业现有标准色的使用情况分析。

二、公众对企业现有色的认识形象分析。

三、竞争企业标准色的使用情况分析。

四、公众对竞争企业标准色的认识形象分析。

五、企业性质与标准色的关系分析。

六、市场对企业标准色期望分析。

七、宗教、民族、区域习惯等忌讳色彩分析。

接下来是概念设定阶段：根据色彩的象征意义对企业的性质进行设定，从而确立相应的色彩形象表现系统。

色彩的含义和联想十分丰富

红色象征积极、温暖……

橙色象征和谐、温情……

黄色象征明快、希望……

绿色象征成长、和平……

蓝色象征诚信、理智……

紫色象征高贵、细腻……

黑色象征厚重、古典、恐怖……

白色象征洁净、神圣……

灰色象征平凡、谦和、中性……

然后可进入模拟测试阶段：

一、色彩具体物的联想、抽象感情的联想及嗜好等心理性调查。

二、色彩视知觉、记忆度、注目性等生理性的效果测试。

三、色彩在实施制作中，技术、材质、经济等物理因素的分析评估。

最后还有管理和实施监督阶段：

对企业标准色的使用，作出数值化的规范，如表色符号、印刷色数值。

对不同材质制作的标准色进行审定；对印刷品打样进行色彩校正；对商品色彩进行评估；以及对其他使用情况的资料收集与整理等。

成系列的产品在商场中形成巨大的视觉冲击。标志色彩是最集中、最恒定、最大量的色彩识别因素。包装色彩是在营销第一线接触、吸引公众的因素。

还有运输和交通工具的色彩是流动的、引人注目的因素。

在企业信息传递的整体色彩计划中，标准色具有明确的视觉识别效应，亦具有在市场竞争中制胜的感情魅力。

红

可口可乐的标志为字母图形，呈红底白字，并根据环境变化和不同媒体的要求，选用白底红字。

绿

对于绿色，则有另一家公司——富士的案例可说明。富士胶卷的包装是绿色的，标志则选用它的补色——红色，以取得强烈的对比效果。

黄

黄色则是柯达的颜色。柯达胶卷的包装是黄色的，其标志选用鲜艳的红色。都是热烈的暖色。

蓝

百事可乐以蓝色系列与可口可乐的红色系列抗衡，从而独创品牌。

标准色可以是单色使用，也可能是多色使用。

有时我们采用单色标准色。

单色标准色强烈、刺激，追求单纯、明了、简洁的艺术效果。

有时我们也采用双色标准色。

双色标准色追求色彩调和或对比的效果。

标志是单色，但并不是企业的标准色。企业标准色是另一种色彩，如富士胶卷，标志是大红色，而企业标准色的大面积色彩是绿色。

通常我们都是采用标准色加辅助色的方式来建立企业的用色系统。

有许多企业建立多色系统作为标准色，用不同的色彩区别集团公司与分公司，或各部门，或不同类别商品。利用色彩的差异性达到瞬间区分识别的目的，但有一种色是主要的。

三 标准字体设计

标准字体是指经过设计，专用以表现企业名称或品牌的字体。标准字体包括企业名称标准字和品牌标准字的设计。

标准字体是企业形象识别系统中的基本要素之一，应用广泛，常与标志联系在一起，具有明确的说明性，可直接将企业或品牌传达给观众，与视觉、听觉同步传递信息，强化企业形象与品牌的诉求力，

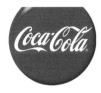

可口可乐"红"

柯达"黄"

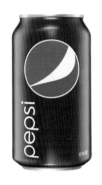

百事可乐"蓝"

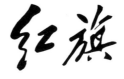

对名人题字进行调整编排，如红旗、中
国银行、中国农业银行的标准字体

其设计的重要性与标志具有同等重要性。

经过精心设计的标准字体与普通印刷字体的差异性在于，除了外观造型不同外，更重要的是，它是根据企业或品牌的个性而设计的，对策划的形态、粗细、字间的连接与配置、统一的造型等，都作了细致严谨的规划，比普通字体更美观，更具特色。

在实施企业形象战略中，许多企业和品牌名称趋于同一性，企业名称和标志统一的字体标志设计，已形成新的趋势。企业名称和标志统一，虽然只有一个设计要素，却具备了两种功能，达到视觉和听觉同步传达信息的效果。

书法标准字体的设计

书法字体设计，是相对标准印刷字体而言的，其设计形式可分为两种：一种是对名人题字进行调整编排，如红旗、中国银行、中国农业银行的标准字体，或采用政坛要人、社会名流及书法家的题字，作企业名称或品牌标准字体。书法字体可能会给视觉系统设计带来一定困难，首先是

与标志图案相配的协调性问题，其次是是否便于迅速识别。

另一种是设计书法体或者说是装饰性的书法体，这是为了突出视觉个性，特意描绘的字体，这种字体是以书法技巧为基础而设计的，介于书法和描绘之间。

英文标准字体的设计

企业名称和品牌标准字体的设计，一般均采用中英两种文字，以同国际接轨。

英文字体（包括汉语拼音）的设计，也可分为书法体和装饰体两类。书法体的设计虽然很有个性、但识别性差，用于标准字体的不常见，常见的情况是用于人名，或非常简洁的商品名称。如海尔的中、英文标准字，可以使受众便于阅读和识别。

装饰字体是在基本字形的基础上进行装饰、变化加工而成的。它的特征是在一定程度上摆脱了印刷字体的字形和笔划的约束，并有一些特殊的效果。装饰字体应用广泛，对标志设计产生过很大影响，不过，现代标志设计中的字体逐步摆脱装饰

28

北京市地方税务局

北京市地方税务局标志、标准字

国家重点基础研究发展计划

中国国家科技部 973 计划标志、
标准字

福田汽车标志、标准字

富士胶卷标志

抽象图案的不同搭配

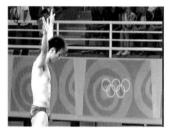

雅典奥运象征图案图案设计

的影响而更加注重简洁的设计。

例 : FRANKEL 标志设计过程 (见右图)

当 FRANKEL 公司发现自己的标志不能被快速识别且略显过时, 便开始了再设计。

四 象征图案设计

象征图案是视觉识别设计要素的延伸和发展, 与标志、标准字体、标准色保持宾主、互补、衬托的关系, 是设计要素中的辅助符号, 主要适用于各种宣传媒体装饰画面, 加强企业形象的诉求力, 使视觉识别设计的意义更丰富, 更具完整性和识别性。

象征图案能烘托形象的诉求力, 使标志、标准字体的意义更具完整性, 象征图案能增加设计要素的适应性, 能更广泛地运用于不同媒介。还有, 象征图案能强化视觉冲击力, 使画面效果富于感染力, 最大限度地创造视觉诱导效果。

象征图案是为了适应各种宣传媒体的

需要而设计的, 但是, 应用设计项目种类繁多, 形式千差万别, 画面大小变化无常, 这就需要象征图案的造型设计是一个富有弹性的符号, 能随着媒介物的不同, 或者是版面面积的大小变化作适度的调整和变化, 而不是一成不变的定型图案, 如雅典奥运会的象征图案。

五 吉祥物设计

在整个企业识别设计中, 吉祥物设计以其醒目性、活泼性、趣味性, 受到企业的青睐。

吉祥物形象, 利用人物、植物、动物等为基本素材, 或夸张、或变形、或幽默, 有很强的可塑性, 较之标志、标准字更富弹性、更生动、更富人情味。

比如后图中的医院吉祥物、奥动会吉祥物、小马哥企业有限公司的"小马哥", 都是优秀的吉祥物设计。

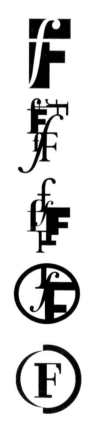

逐步摆脱装饰,
FRANKEL 新标志更
容易被识别

医院吉祥物

奥动会吉祥物

小马哥企业有限
公司的"小马哥"

第三节 办公用品设计

办公用品，是 VI 应用要素系统中的主要组成部分，系列化的办公用品便于企业内部的统一管理，也是有效的公关用品。

办公用品类：

信封（普通信袋、普通信封、国际信封、国际信袋）、信纸、传真纸首页、公文纸、便条纸、便笺、稿纸、文件袋、文件夹、档案袋、介绍信、合同书、纸、电话留言条、笔记本、工作本、各种文具、杯子等。

企业证件类：

徽章、臂章、名片、名牌、胸牌、上岗证、参观证、工作证、出门证等。

对外账票类：

订单、采购单、通知书、明细表、委托单、送货单、收据、契约（合同）、用款单、付款凭证、报销单、货物流程单，其他票据等。

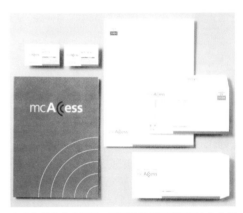

各式各样的办公用品，不同的标识可以运用在办公用品上，增加整个识别系统的统一性

办公用品

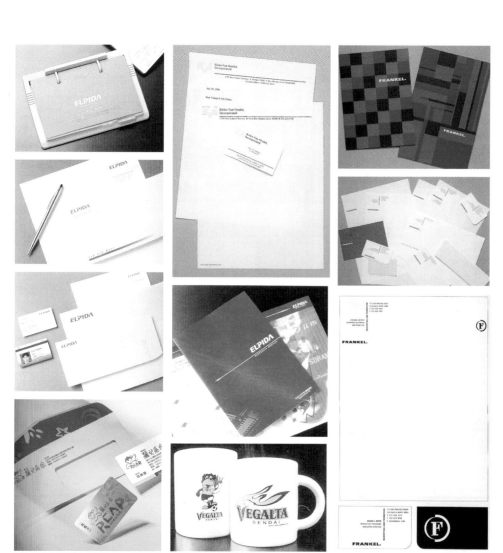

各式各样的办公
用品，不同的标
识可以运用在办
公用品上，增加
整个识别系统的
统一性

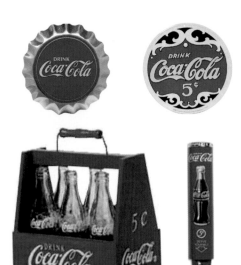

第四节 产品包装设计

包装。本是包扎与盛装物品时的操作活动，是以转动流通物资为目的，作为包裹、捆扎、容装物品的手段和工具。但是自20世纪60年代以来，随着各种自选超市与卖场的普及与发展，使包装由原来的保护产品的安全流通为主，一跃而转向销售的作用，包装被赋予了新的内涵和使命。因此，产品包装设计在视觉识别系统中也占有一席之地。在不忽略包裹、捆扎、容装物品的前提下，对其样式、色彩、图案、文字作统一的设计，使其融入整个VI系统之中。这样，在推销产品的同时，也提升了自身的企业形象，因为，"包装是沉默的商品推销员"。

例：可口可乐产品的包装设计为成功的营销环境提供了足够的保证。

例：方型的外包装与曲线形的瓶装。

例：steel啤酒公司对他们的新产品有很特别的定位和包装设计。

例：方型的外包装易于运输和保护。

可口可乐公司在新品推出或者更换包装时，总是能引起市场的注意，这不仅仅是因为产品本身，产品的包装也是吸引眼球的亮点

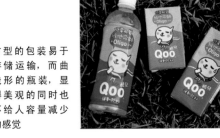

方型的包装易于存储运输，而曲线形的瓶装，显得美观的同时也不给人容量减少的感觉

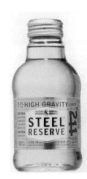
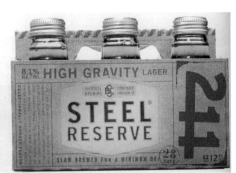

steel啤酒公司命名它为"211"。并设计出雅致的字母，传递出很酷新鲜的感觉。六瓶装的产品采用的是可再生的牛皮纸包装

方型的外包装易于运输和保护，所有包装上均有明显的标志

第五节 交通工具外观

　　交通工具对内可提升员工的向心力，对外又可作为流动的广告。

　　交通工具包括运输用车、货车、客车、特殊车辆、起重类、船只、飞机等。由于交通工具的结构和颜色一般不会轻易改变，通常是对交通工具外观（车头、车身和车尾）设置企业标志、标准字，车身局部色彩也可使用部分标准色，使其具有统一的风格。

　　例：加拿大航空公司飞机外观

　　一个巨大的天鹅图形标志在飞机两侧。这个强有力的翅膀图形被放在机尾，使得一个平面的图形变成一个贯穿整个飞机并能抓住注意力的三维的图形。同样，机场搬运车和出租车也都有醒目的天鹅图形标志。同时，在机场的签证处和飞机的内部，以及飞行过程中提供的读物上，或其他方面都可见到其标准字或天鹅标志。

　　还有我们常见的校车，或是像可口可乐的车也是红色的，保持与其标准色一致。

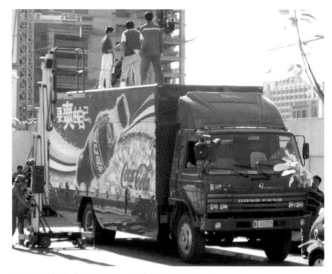

可口可乐的车也是红色的，保持与其标准色一致

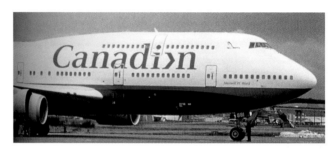

加拿大航空公司的飞机飞机外观

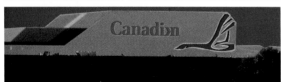

飞机两侧的鹅图形标志显得极为壮观

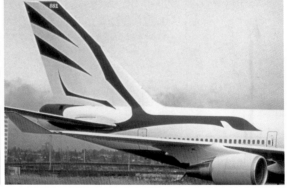

校车的车身上印有学校的名称标准字

33

第六节 企业环境设计

企业环境包括室内环境和室外环境两个方面，包括建筑物及各种设施的外部，自然环境、人工环境、点缀装饰、雕塑、宣传画和标语牌、室内墙壁、家具、窗帘、灯饰、装饰画、指示系统等。

视觉识别系统中对此部分（室内外环境和指示系统设计）也需按照统一的原则，将企业符号（公司旗帜、公司招牌、各种指示板、照明、霓虹灯箱、指示用标识、大门标识、入口指示等）进行统一设置。

建筑的外墙、大门通常是放大制作的企业名称（标准字）和标志。各部门入口处，

通常设置指示牌，在内外环境中使用特定的、规范的识别符号，加上整个环境的旗帜、标语、标准色应用，可以体现出企业的风格。

外墙的面积可以被充分利用，如设置标志与招贴。招贴具有生动的直观性，可补充文字的不足。图形的运用，对于提高视觉效果尤其有作用。

下边的图例中包括建筑外墙的企业名称（标准字）和标志，建筑外墙的标志与招贴、入口处标志等，还有奥运会的统一标志。

惠普公司指示牌

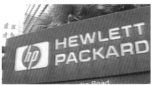

中德学院楼层指示系统

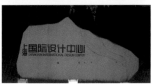

上海国际设计中心指示牌

建筑外墙的标志

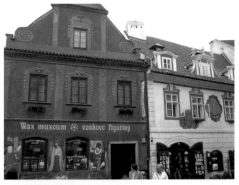

建筑的外墙顶端是放大制作的企业名称

商场建筑上的耐克标志

现代建筑玻璃幕墙上有放大制作的商铺名称（灯光效果）

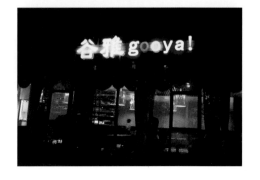

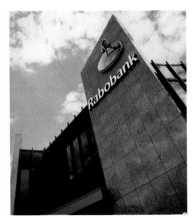

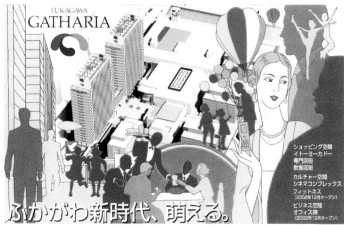

建筑外墙的标志与招贴

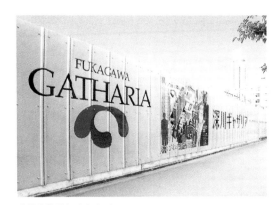

建筑外墙、入口的企业名称（标准字）
和标志

建筑外墙的标志与招贴

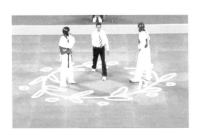

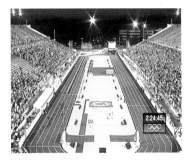

奥运会场馆采用统一标志

识别符号是视觉系统中不可缺少的
部分，尤其是大型企业或公共场所
例：不同风格的识别符号
完全图形化的识别符号
图形与文字结合的识别符号
简单而常用的箭头符号

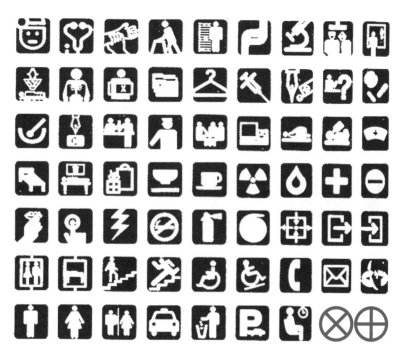

图形与文字结合的
识别符号

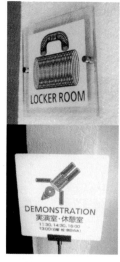

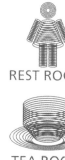

简单而常用的箭
头符号，通过不同
的指向，起到指示
作用

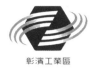

彰滨工业区的标示系统
完全图形化的识别符号，其色彩和设计
风格与企业标志是一致的
图形化的识别符号与数字和文字配合应
用，使其具有更加明确的识别意义

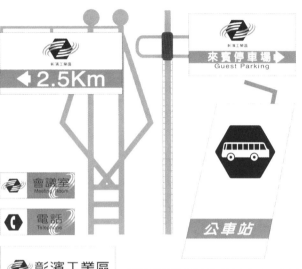

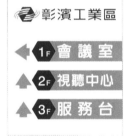

圆形的识别符号

禁止吸烟符号

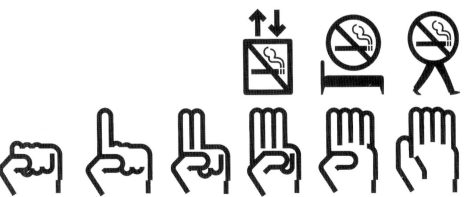

827

手形符号

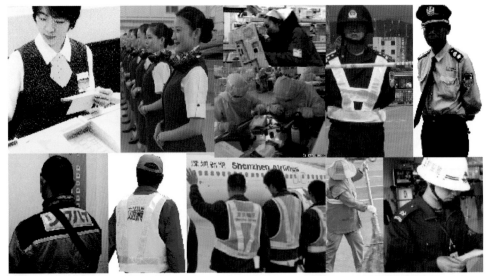

适合职业特点的
企业服装

企业文化衫通常
是在T恤上印制
企业名称和标志

大型活动中，企
业人员着统一的
服装，体现了企
业文化的凝聚力

第七节 识别服饰设计

企业服装整体设计要突出员工仪表的风采。显示员工精神风貌和价值取向。通过服饰的设计，包括款式、面料、色彩搭配，可以体现企业的特点，工种的特点，通过服饰语言的丰富多彩的变化选择，为企业树立良好的公共形象，同时也使识别变得容易。

例如快递员的服装：快递员经常驾驶摩托或骑自行车，穿行于大街，所以后背印有明显的黄色图形，可以让驾驶员快速识别。同样，机场地勤工作人员和在大街上工作的交通协管人员，环卫工人服装采

用醒目的橙色，都比较显目而且易于识别。

企业服装选择要适合职业的特点，即根据重工业、轻工业、服务业、电子工业等等企业的不同行业特点来进行设计。

办公室人员常着严谨、庄重的西服套装，突出的特点是"白领"。

警卫人员的服装往往模仿军装的设计。

部分企业的工作服则模拟了医疗部门的服装样式，体现了消毒、无菌的卫生理念。

而企业文化衫通常是在T恤上印制企业名称和标志。

第八节 公关礼品设计

进行公关活动时通常需准备礼品。公关礼品可以是企业产品本身或延伸产品，也可以是专门设计的礼品。

浏览可口可乐网站，可见其提供详尽的延伸产品目录，标有价格，同时也可作为礼品。

常见的礼品包括笔、笔记本、通讯录、日历、计算器、礼品袋等。

礼品通常运用原有的 VI 系统的基础标识——标志、标准字、标准色、辅助色、辅助图案等。

礼品可以单独赠送，也可以作为商品附赠。

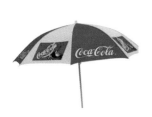

可口可乐公司的延伸产品，同时也可作为礼品

松下公司产品的礼品包装

日本世博会吉祥物礼品和包装

各式各样的礼品袋

第九节 展示陈列设计

展示陈列设计通常与企业 VI 设计保持统一的风格。

可根据展示陈列的时间（短期或长期）决定展示陈列的规模。

例：企业的展示厅，属于长期行为。

例：永久行为：宫崎骏美术馆与宫崎骏导演的动画片风格一致。

由宫崎骏任馆长的三鹰森林美术馆的展示和陈列极具特色。美术馆犹如一个主题公园，充满童趣，这种空间架构是宫崎骏喜欢的样式。入口处的接待员是个可爱的卡通动物。楼梯旁的壁画充满了阳光。彩窗镶嵌画表现的正是宫崎骏动画片中的角色。

例：大型博览会，各个企业集中展示、短期行为。

企业的展示厅，属于长期行为

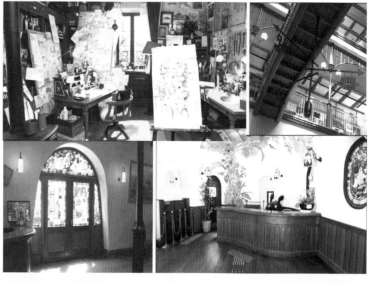

在充满童趣的宫崎骏美术馆，永久性展示宫崎骏导演的1000 件以上的作品

左一 3M 公司的商业展示设计，短期行为

右一大型展览会中伊朗赛柏公司的展台设计，短期行为

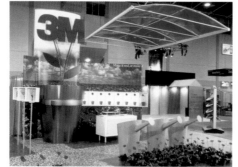

左一 2010 世界博览会巡展广西南宁站展台设计，短期行为

右一 2010 世界博览会巡展广西南宁站展台设计，沿用世博会统一的吉祥物和标志

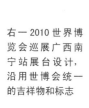

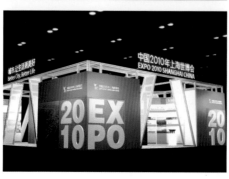

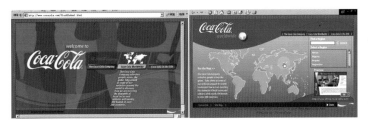

Coca Cola（可口可乐）网站有着一如既往的红色调，首页最明显的位置上是 Coca Cola 的标志

第十节　网络传播设计

网站的 VI 设计也应遵循企业 VI 设计的统一风格（有一部分 VI 设计用到网络中不太合适，因此在制定其 VI 设计时，有必要预先考虑网络的特点）。

一个网站上所有图形、动画、文字、链接以及编排方式等等一切能够看到的元素都是 VI 设计的一部分。

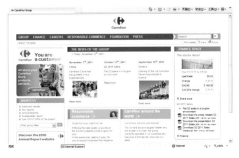

Carrefour（家乐福）的网站，网站首页有 Carrefour 的标志

色彩是否协调，文字是否易于阅读，图形打开是否迅速，"动"与"静"是否配合得当，尤其是链接是否完整，都是网站设计时需要特别重视的。

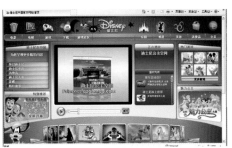

著名娱乐品牌 Disney（迪士尼）的网站首页有充满卡通意味的 Disney 标志和众多动画角色形象，点击播放器还可直接观看迪士尼动画片

对每个页面都使用相同的排版方式、相同的背景色及近似的按钮可以增加网页的一致性，树立统一的风格。

网站设计完全可以凭借企业 VI 设计里已经指定的 Logo、色彩，或标准字型等予以发展。

例：Coca Cola（可口可乐）网站首页最明显的位置上是 Coca Cola 的标志，其红色的主色调依旧未变，增加的是动画效果。

例：世界知名的大型连锁超市集团 Carrefour（家乐福）的网站，网站首页也有 Carrefour 的标志，这个标志是在白底上以一个空的 C(Carrefour 的首字母）嵌入红色和蓝色的图形中间，其标准色与法国国旗相同。

例：Disney（迪士尼）的网站首页有充满卡通意味的 Disney 标志。

例：上海中展展览服务有限公司网站中介绍成功案例的网页中全部都以图形标识（客户的标志）形象地进行展示。

上海中展展览服务有限公司网站，其中介绍成功案例的网页中全部都以图形标识（客户的标志）形象地进行展示

阿色拉公司 VI 手册

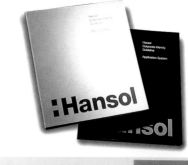

Hansol 公司 VI 手册

日通商式株式会社
VI 手册

光盘封面设计与整个
VI 设计风格一致

第十一节 应用手册设计

　　无论是全球范围都有连锁点的大企业，或是刚刚起步的小公司，都有可能拥有自己的视觉识别系统。对于系统中的多个项目，则可以根据需要来抉择。可以是完整的，也可以是局部选择（例如仅有基础要素部分），关键是针对各自的特点进行选择。对于完成的设计项目，进行统一的编排、打印（或印刷）并装订成册，使企业的视觉设计标准化，表现出统一的形象向量，是 VI 的基本目标之一，编制 VI 手册是巩固 VI 开发成果的必要手段。

　　VI 手册决定了企业今后的识别形象。VI 手册是将所有设计开发的项目，制定出相应的使用规定和方法。VI 手册应以简明正确的图例和说明统一规范，并作为实际操作、应用时必须遵守的准则。

　　VI 手册的编制形式有多种选择，可依据不同企业的情况和规模进行设计。例如综合编制包括设计总图及应用项目分册编制，适合于大公司、集团化、联合企业使用。

　　例：系统整合设计总图（单页）

　　设计一个模板，将基本设计系统和应用设计的各个项目作为元件缩小后，拖进模板。下一节中的上海磁悬浮交通发展有限公司的视觉识别系统设计总图使用了模板，全部项目一目了然。

　　例：合编（活页式）

　　将基本设计系统和应用设计项目合编在一起，成为便于替换或增补的活页式装订。

　　例：分编（活页式）

　　以活页的形式，将基本设计系统和应用项目分编成两册。

　　例：应用项目编制（分册）

　　多个应用项目可采用分册编制。

　　例：光盘刻录

　　刻录和光盘封面设计，将 VI 手册刻录到光盘。光盘封面设计与整个 VI 设计风格一致。

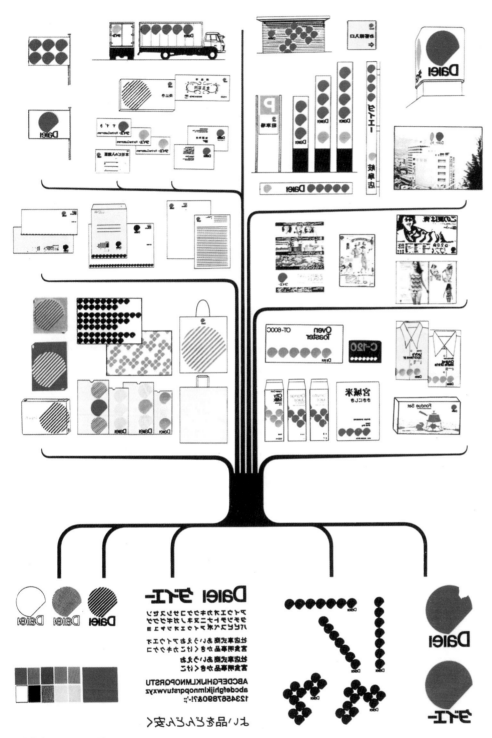

系统整合设计总图（单页）

第十二节 系统整合设计

　　系统整合设计包括基础系统和应用系统，通常是将每一个项目单独设计作图，最后合成总图，也可以反过来将细项合编成册。使之成为企业执行 VI 管理实施的范本。本章选用的案例都是使用矢量软件 Coreldraw 或 Illustrator 所做的设计原图。

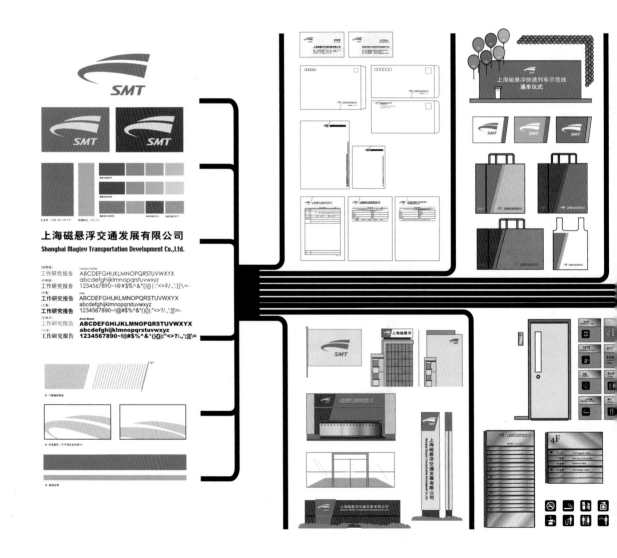

实例 1 | 上海磁悬浮交通发展
有限公司

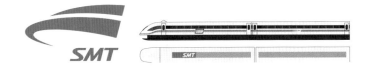

标志犹如磁悬浮列车的车头　企业标准色和辅助色一明一暗, 形成对比

依靠系统化的设计, 使众多的办公用品、服饰、交通工具、礼品、办公室、候车室等与列车车身外观及车厢内达成统一的视觉效果。

标志色和车身装饰色带一致　　具有明度变化的辅助色系列

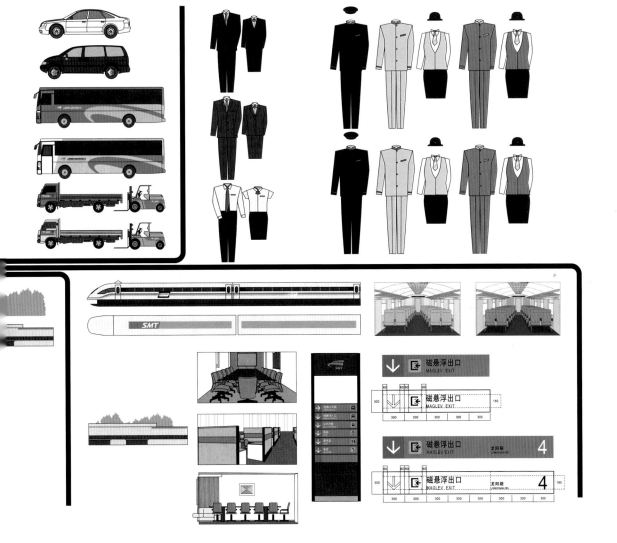

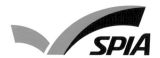

作为国际大都市的入口，蓝色是机场视觉系统的标准色，显示着秩序，而活泼的吉祥物又让人感觉到大都市的亲和力。

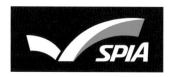

SPIA

上海浦东国际机场
SHANGHAI PUDONG INTERNATIONAL AIRPORT

上海浦东国际机场
SHANGHAI PUDONG INTERNATIONAL AIRPORT

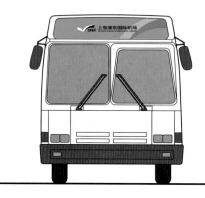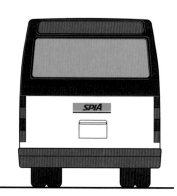

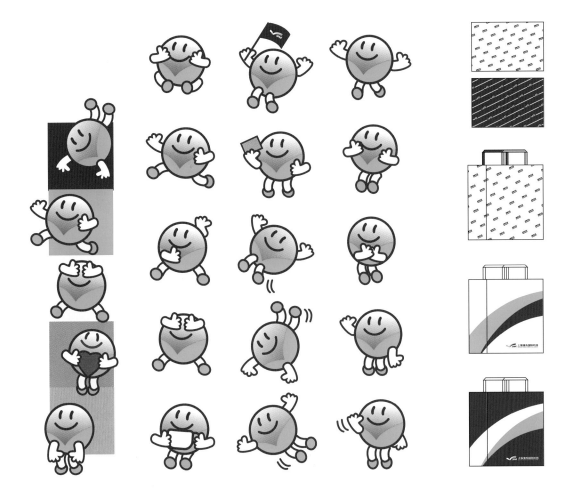

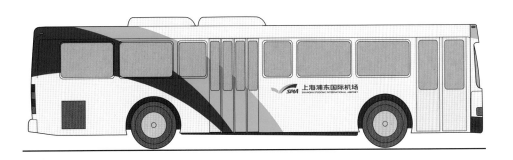

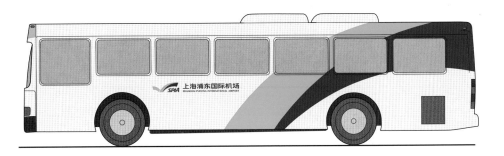

温州协和医院

XIEHE HOSPITAL OF WENZHOU

方案 1 红色十字的方案

方案 2 橙色十字的方案

用色：

十字——Y100/M60

十字边框——Y100/M80/C10

深蓝色——C100/M100

浅蓝色——C80/M60

辅助色：

月光蓝 、钴蓝、雅蓝、金属银。

不建议使用绿色。

原因：

1. 很多医院的标志是绿色的，为彰显个性，我们不使用绿色；

2. 医院环境中有很多绿色植物，假如标志再使用绿色，不容易突出。

吉祥物：

卡通鸽子代表医生护士，亦代表"健康的白衣天使"，鸽子在圣经中是天使的象征，白衣天使是对医务工作者的尊称。

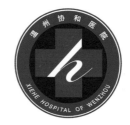
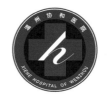

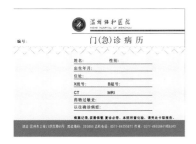

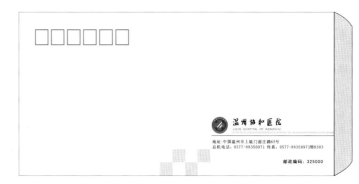

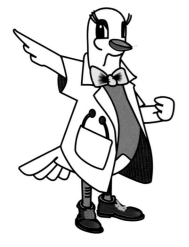

吉祥物

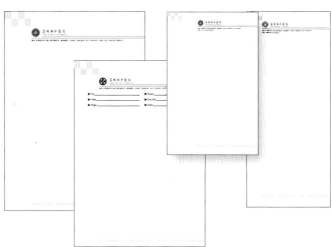

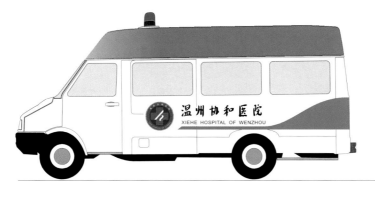

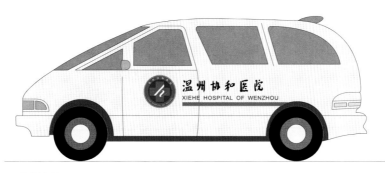

汽车外观

49

完全儿童化的设计，强烈的对比色，卡通化的标志和指示系统，同样卡通化的礼品系统，体现了海景酒店的神秘和快乐。

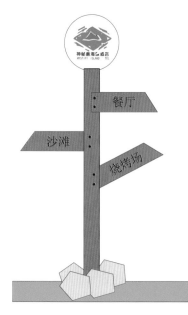

企业视觉导向系统

企业标准信笺信封

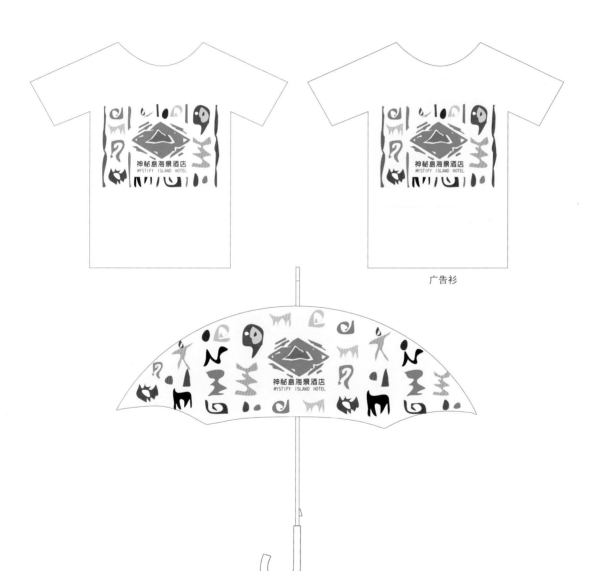

广告衫

广告伞

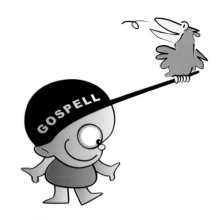

高斯贝尔数码科技有限公司的视觉识别系统包括了多个项目：礼品包装纸识别系统、户外广告牌识别系统、电视广告标志规范镜头识别系统、户外广告牌识别系统、办公室识别系统、电视楼层识别系统等，卡通化的标志，其中的橙色在整个蓝色的系列中显得格外突出。

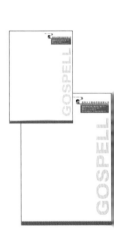

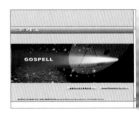

企业标准色和名片及办公用品

员工服装

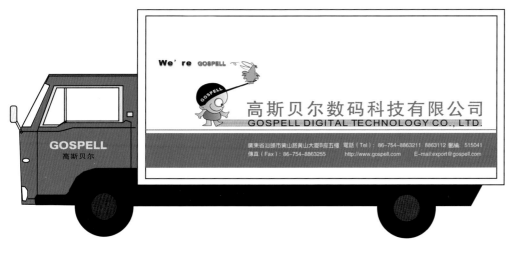

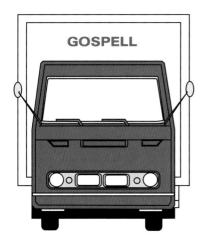

汽车视觉设计

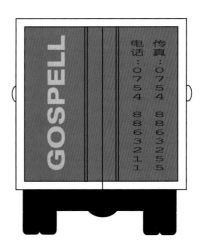

企业网站设计

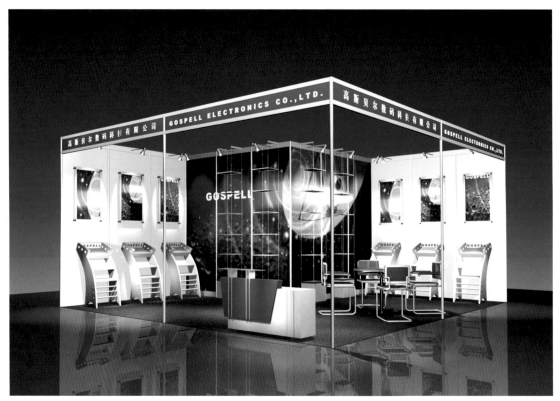

企业展台设计效果图

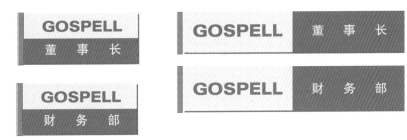

建筑物内部视觉导向

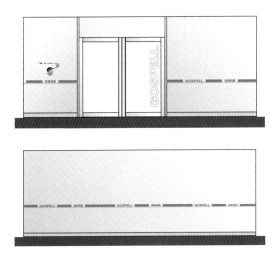

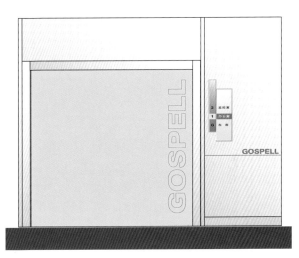

厂区外表设计

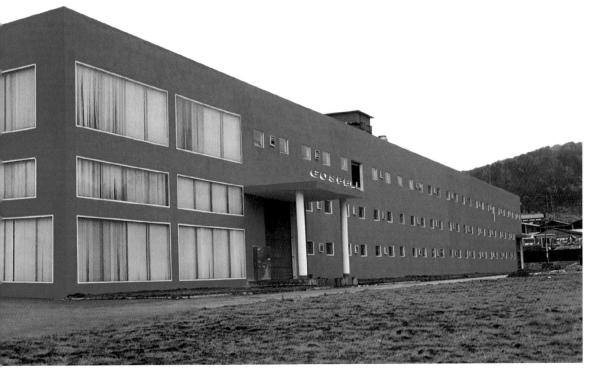

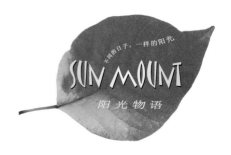

本案称得上是形式美的视觉形象组合——在设计阳光物语时，打破了服装品牌的固定模式，以一片配合品牌、广告语出现的树叶，给消费者留下美的视觉冲击，使企业形象更为鲜明突出。

点线面结合的优美视觉效果，使其品牌形象在远、中、近的距离中都脱颖而出。阳光物语的手提袋，更因为唯美而乐见于白领丽人手中。

这片红叶作为"阳光物语"的品牌象征图案，除表达阳光的意念外，更是一面鲜明的旗帜，强有力地区分了"阳光物语"与其他品牌的视觉效果。

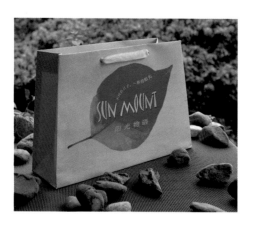

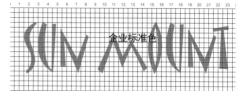

企业标志

阳光物语—优质女仕服饰系列　　方正准圆简体

ABCDEFGHIJKLMNOPQRSTUVWYZ

abcdefghijklmnopqrstuvwyz　方正准圆简体：多数情况用于小标题

阳光物语—优质女仕服饰系列　　方正黑体简体

ABCDEFGHIJKLMNOPQRSTUVWYZ

abcdefghijklmnopqrstuvwyz　方正圆体简体：多数情况用于　正文

阳光物语—优质女仕服饰系列　　文鼎 CS 大宋

ABCDEFGHIJKLMNOPQRSTUVWYZ

abcdefghijklmnopqrstuvwyz　文鼎CS大宋：多数情况用于大标题

阳光物语—优质女仕服饰系列　　宋　体

ABCDEFGHIJKLMNOPQRSTUVWYZ

abcdefghijklmnopqrstuvwyz　宋　体：多数情况用于正文

ABCDEFGHIJKLMNOPQRSTUVWYZ　　TT Arial

abcdefghijklmnopqrstuvwyz　TT Arial：用于其大多数情况英文

企业标准用字及搭配

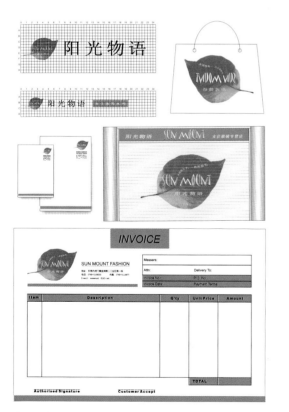

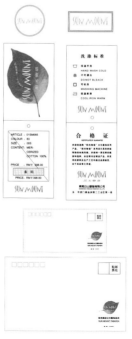

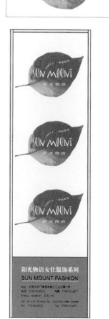

企业视觉导向设计

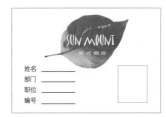

标志变化效果

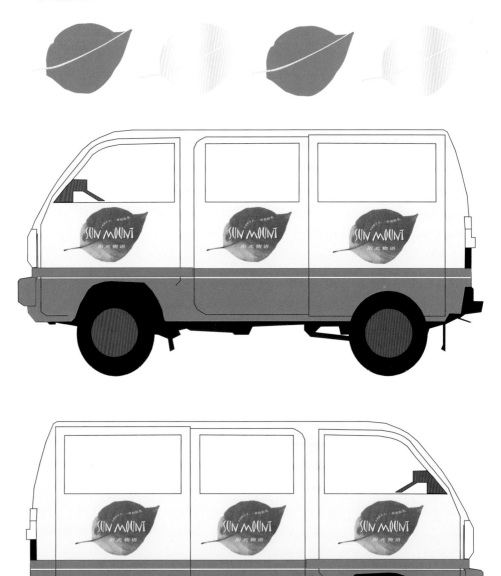

汽车外观视觉设计

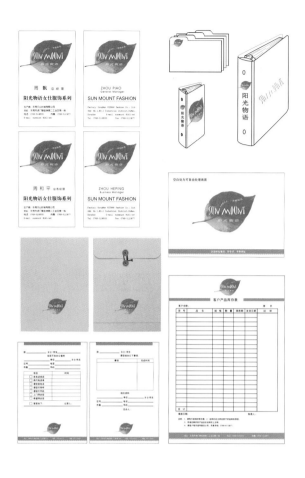

企业办公用品

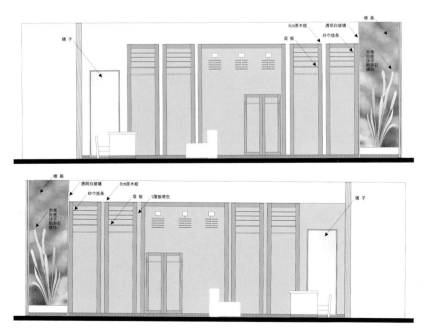

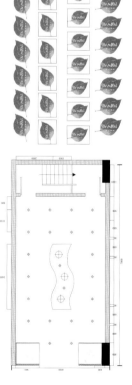

企业环境视觉设计

实例 7 │ 植秀堂培训学校

青岛植秀堂养生养颜连锁有限公司培训学校创建于 2000 年，学校隶属于植秀堂（青岛植秀堂是集中草药养生养颜产品研发、生产、销售、服务及教育为一体的特许经营连锁企业）。2011 年培训学校的 VI 设计是基于植秀堂原有企业形象基础上的再设计。再设计沿用了植秀堂原有的标志及企业色，以天然、古朴、简约、干练的设计风格进行了设计改良。其中包括名片设计，信纸和信封设计，光盘设计，U 盘设计，工作服装设计，与产品包装袋设计。

标志

办公用品

地址：山东省青岛市龙岩路一号甲 电话：0532-85967593 传真：0532-85870360 邮箱：zxt-peixun@163.com

青岛植秀堂

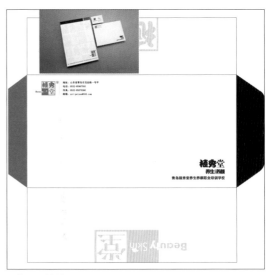

信纸和信封

光盘

U 盘

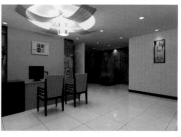

青岛植秀堂内室

名片

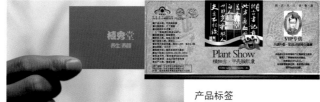

产品标签

产品包装袋

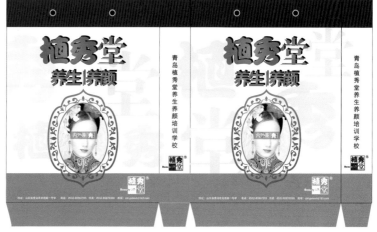

工作服装

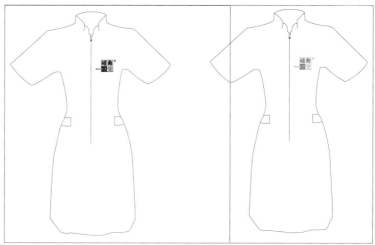

实例 *8* | 北京华电之星科学技

术发展有限公司

华电之星公司是华北电力大学（北
京）、中国电力报社联合组建的高科
技公司。公司研究的主要方向是电力
系统的节能和增效。

公司标志由拼音字母的首字母 HD 和
星星图形组成，并以密集的星星图形
组成辅助图案。

蓝色和白色为标准色，仅仅在贺卡上
应用辅助色：红和黄。

识别服饰分为实验室工作服和营销部
门套装。

北京华电之星科学技术发展有限公司

华电之星

HDS

标识及礼品

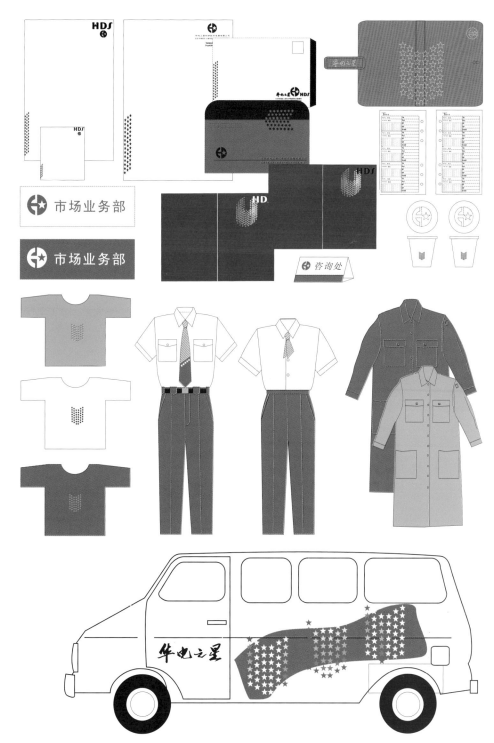

企业服装

汽车外观视觉设计

实例 **9** ｜ 上海新时代工程技术
研究所

这是个再设计的方案，新标志
仍以英文字母 N 和 E 组合而
成，寓意新时代的工程技术，
也代表一种构架。结合底色或
使用辅助色，产生标志变体。
黄色和黑色为标准色，橙色和
蓝色为辅助色。

小方形组合成辅助图案，应用
于信封、文件袋、信纸等。

在礼品袋上使用顶天立地的标
志，在袋子的边沿使用辅助图
案，象征一种灵活的结构。

考虑到新时代的数字化需求，
设计了光盘套，主要由橙色和
蓝色（辅助色）组成。

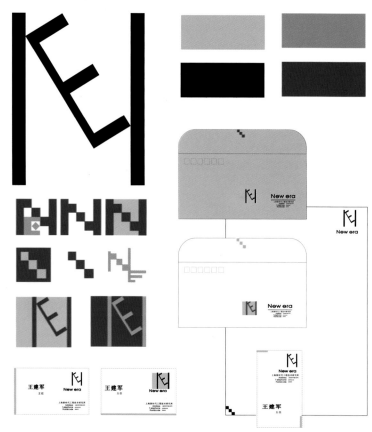

企业办公用品及礼品

第 五 章
模板篇

第五章 模板篇

名片、信封、文件等的常规尺寸

名称	规格	材质
名片	宽 9 CM、长 5.5CM	特白刚果纸
信封	宽 23CM、长 12CM	100 克双胶纸
信封(大)	宽 24.5CM、长 16CM	100 克双胶纸
信纸	宽 21CM、长 29.2CM	80 克双胶纸
便笺	宽 19.4CM、长 29CM	70 克双胶纸
文件袋	宽 23.CM、长 32CM	牛皮纸
胸卡	宽 9CM、长 5.8CM	*
笔记本封面	宽 13.5CM、长 19CM 厚 2CM	皮
笔记本内页 笔记本内页通讯簿	宽 10CM、长 17.5CM	70 克双胶纸
纸杯	直径 8CM 高 9CM	方案 1 套色印刷 图 2-ml-1 方案 2 凹突图案 图 2-m -2
光盘套规格	12.5X12.5CM	纸

名片、信封、文件等的常规尺寸

利用模板，可以加快设计进程，可以在同一模板上（也可以在不同模板上）设计多种方案，对最终效果进行预览、比较、取舍。

参考和借鉴：拓扑学——哥尼斯堡七桥问题

18 世纪的这座普莱格尔河上建有七座桥，将河中间的两个岛和河岸连了起来。经常有人在桥上散步，一天有人提出：能不能每座桥都只走一遍，最后又回到原来的位置。这个问题看起来很简单，但有趣的是，很多人尝试了各种各样的走法，都没有找到答案。后来，还是由当时的大数学家欧拉给出了解答。欧拉首先把这个问题简化：把两座小岛和河的两岸分别看作四个点，把七座桥看作这四个点之间的连线。只要能用一笔把这个连线图形画出来就表示可以实现这个要求，而经过进一步的分析，欧拉得出结论——不可能每座桥都走一遍，最后回到原来的位置。他给出了所有能够一笔画出来的图形所应具有的条件。

在 VI 设计中使用模板，也可以把问题简化，在模板上可以做各种试验，尤其像交通工具外观、公关礼品等，经常使用现有产品，使用模板就可为设计带来方便。

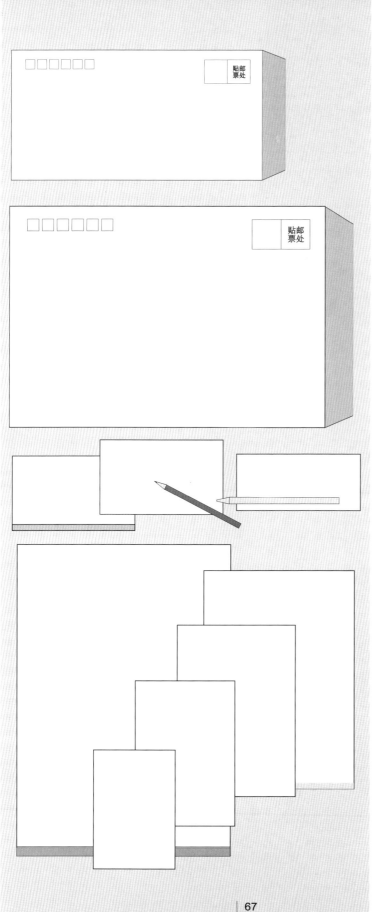

第一节　　办公用品模板

　　办公用品，有一部分是个性化（特别定制的）的产品，一部分是利用现有产品再设计。

　　例：名片、信封、文件等的常规尺寸。

办公用品

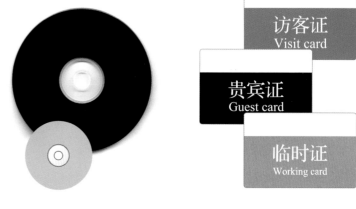

访客证
Visit card

贵宾证
Guest card

临时证
Working card

办公用品

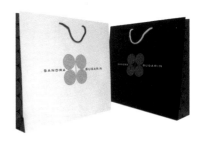

文件号_____
日　期_____
内　容

资料袋

姓名:　　　编号:

编号	名　称	件数	页数	编号	名　称	件数	页数
1				1			
2				2			
3				3			
4				4			
5				5			
6				6			
7				7			
8				8			
9				9			
备注							

第二节　交通工具模板

交通工具包括海陆空各类，如飞机、轮船、汽车。但主要运用的是车类，如大巴、中巴、轿车、货车、摩托车等。

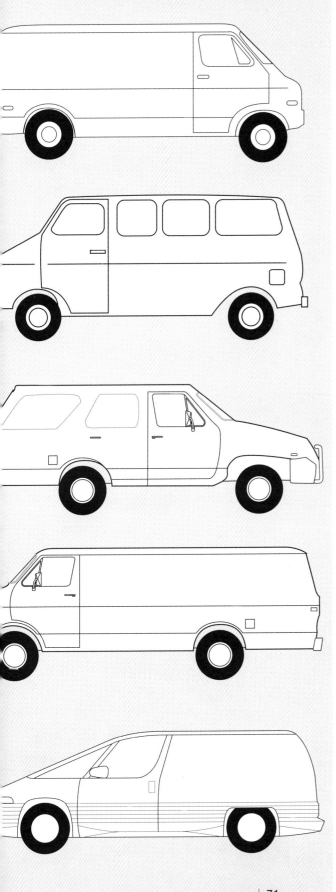

第三节　企业环境模板

　　企业环境通常包括建筑物内部或外部，以及展示台、旗帜、指示系统等。

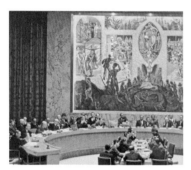

联合国大厅

实业有限公司

办公环境

展台设计

企业外部环境

标志应用

标志应用

庆典装饰

旗幟

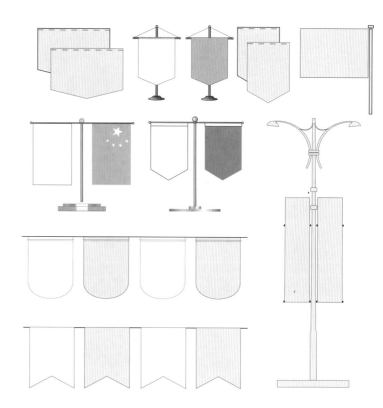

旗幟

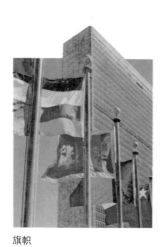

旗幟

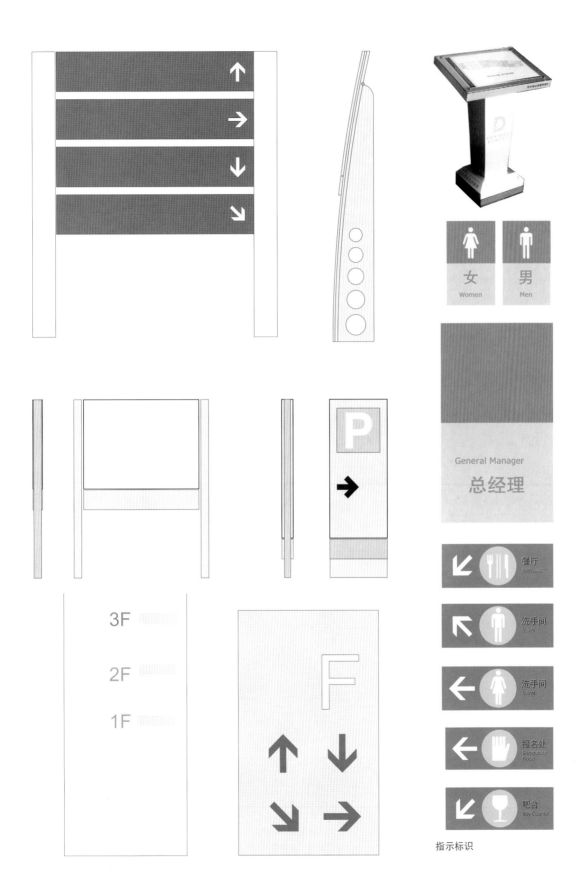

指示标识

第四节 识别服饰模板

员工制服

可以细分为行政职员制服、服务职员制服、生产职员制服、店面职员制服、工务职员制服、警卫职员制服、运动服、夹克等，还有帽、鞋、袜、手套，领带、领带夹、领巾、皮带、衣扣，安全帽、工作帽、毛巾、雨具等。

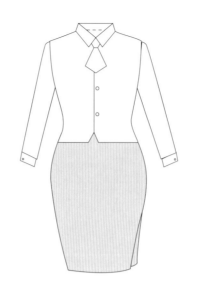
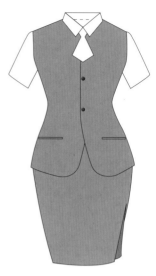

办公套装

套装

套装

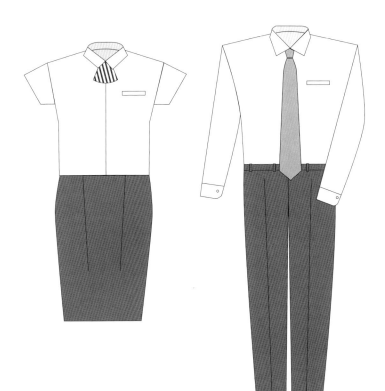

办公服装

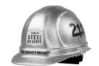

工作帽

工作服

工作服

工作服

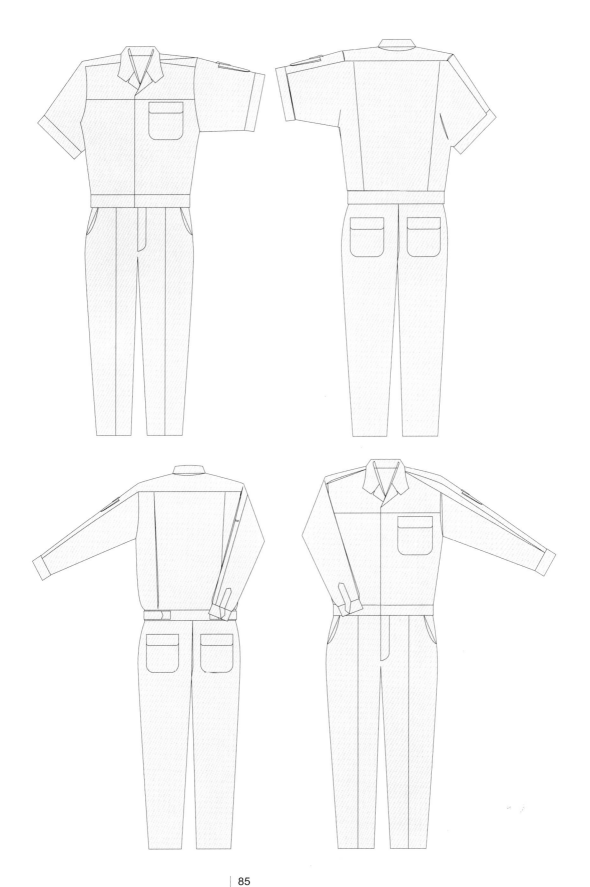

警卫服装

警卫服装

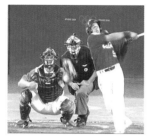

运动服和裁判服

T 恤加印标志

工作服

旗袍样式的工作服

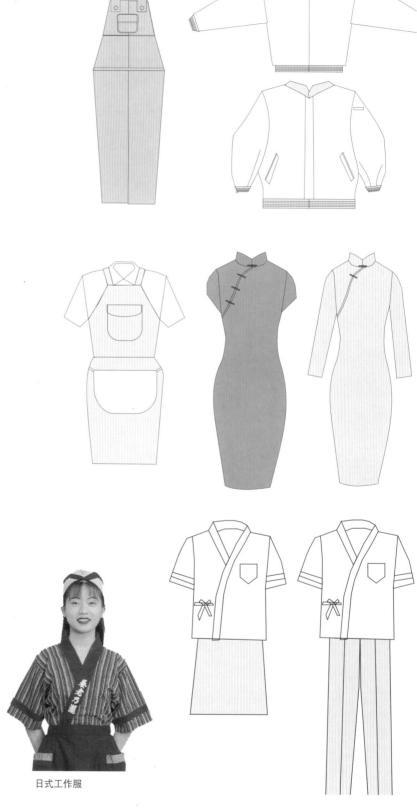

日式工作服

T恤式样工作服

T恤加印标志

T恤加印标志

T恤加印标志

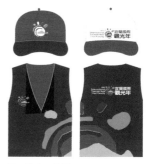

帽、标志、服装

第五节 公关礼品模板

公关礼品常见于礼品袋、文具、钟表，卡片等。

礼品表

吊牌

胸卡

手册、纸杯

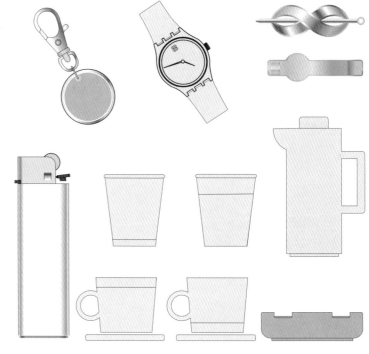

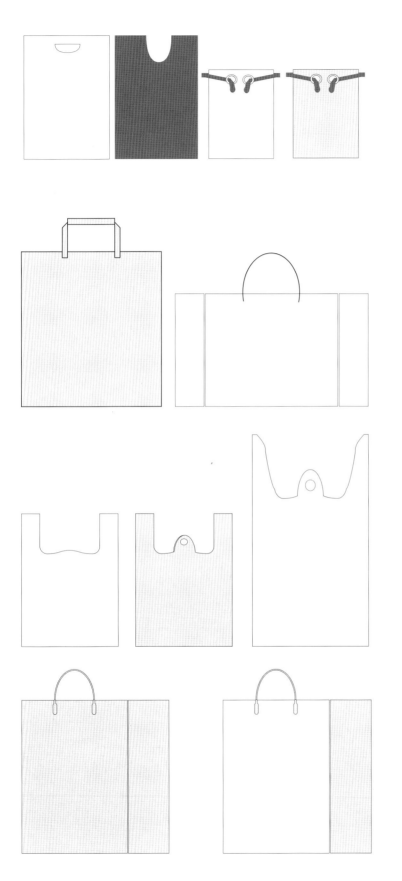

包装

礼品包装

礼品包装

礼品包装

礼品袋

第六节 应用手册模版

VI 应用手册设计可分为印刷和打印两个类型。无论是印刷和打印，都需设计一个版式，使之达成统一。

例：版式

以 A4 或 A3 幅面打印成册。本书选用的全部设计案例都有自己统一的版式（上海浦东国际机场等），基于篇幅的限制，均打散并进行了重新编排。

亚太物流企业手册

加拿大航空公司的整体形象宣传手册，分不同的系列来推广加拿大航空公司的新形象。

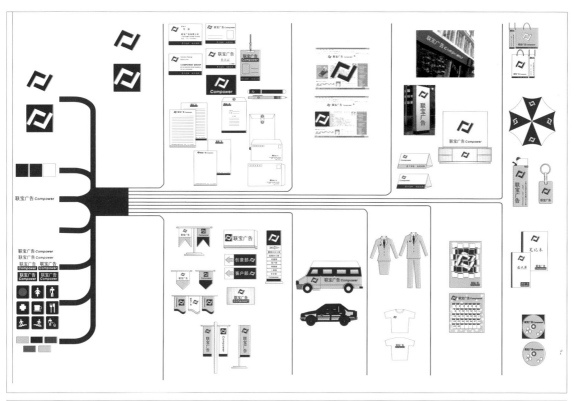

模板应用
模板

VI 手册打印版
式－东方卫视

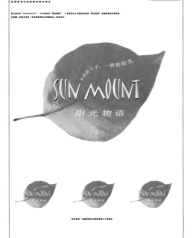

VI 手册打印版式－阳光物语

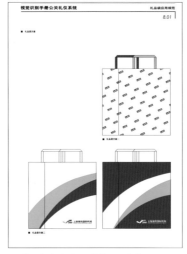

VI 手册打印版式－浦东国际机场

VI 手册打印版式－新时代工程技术公司

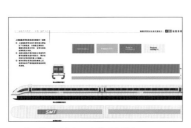

VI 手册打印版式－上海磁悬浮

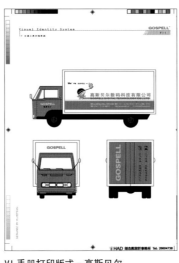

VI 手册打印版式－高斯贝尔

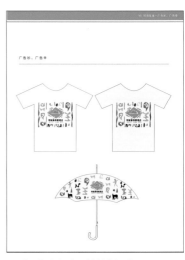

VI 手册打印版式－神秘岛酒店

第六章 案例篇

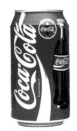

设计

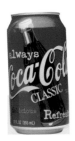

再设计
案例 1 可口可乐

学习和研究，借鉴和参考是设计的必由之路。

VI 设计，是一个由国外引入的概念，而更新的一个概念，是"再设计"。是什么原因促使那些著名的和成功的企业还要进行再设计？我们可以看看可口可乐的案例。

到世界任何一个地方旅游，都可以看到可口可乐，但正是因为它的无处不在，反而使它在过去的时间中失去了吸引消费者注意的能力。公司管理者开始担忧：害怕可口可乐的品牌今后会变得更加被漠视，于是开始了再设计，设计者试图找到一种方式，能够传达一种情感信息，使消费者能联想起相关的特别时刻与回忆。新设计是从可口可乐原设计中为大家所熟悉的那些标识进行调查分析开始的，调查显示，一些标识更能引起消费者的兴趣。特别是瓶子的形状在怀旧、爽口和迅速识别方面有很强的共鸣。新设计所采取的策略就是吸引不同层面和不同点上的消费群。原来的标识中某些元素在新设计中被重新组合。同时也加上了许多描述性的文字。结果使得传播效果加强。

"再设计"的效果如何？通过 kookmin 银行案例可以得到一点启发。

当韩国政府决定私有化它国家中部分工业时，像 kookmin 银行这样的组织面临着有趣的挑战。kookmin 银行的字面意思是全国人民或是市民银行，它被视为官僚的、过时的和对不特别感兴趣的个人消费者服务。所以一个新的现代性的识别系统是必须的，否则将不能适应新的私人环境。新标识的主要符号是一个在左手持有一枚心形的人，现代韩文和英文的组合也适合

设计

再设计
案例 6 kookmin
银行

个性化的新人物。新的标识赢得了来自消费者和员工的很好反映，但是它却被拥有最后决定权的老经理们否决了……设计者重新做了大量的社会调查，他们发现银行未来的客户年轻人和妇女给了新标识很好的评价，银行经理们最终准许了这个方案并使之推广，结果，存折持有人数、存款数额、利润都增长了。公司的名称意味着友好的、稳定的、可信赖的组织机构。事实上，一家全国性的消费者组织最终将 kookmin 银行评定为"最佳银行"。

"创建属于自己的 VI"，今天，VI 的理论在国内亦已深入人心，无论是拥有跨国连锁店的超级的大型企业，或是仅有数人甚至只有一人组成的小型公司，都建立了自己的视觉识别系统。

通过一些案例可以了解国内的 VI 设计实施状况。

如老牌的上海人民美术出版社（案例 14），始终坚持不懈地维护、提升上海人美品牌。统一的标识系统涵盖了旗下所有出版物和网站，以及礼品、交通工具等多个方面。而由年青的设计师组成的年轻的道邦建筑装饰设计有限公司（案例 18），也为自己的公司设计了标志，其标志代表了对设计与结构的完美价值的尊重。

另外一个可以形成对比的是这两个案例：首先是位于边疆的小小的步雨青画室（案例 15），十年来，步雨青始终坚持自己独特的品牌理念："走长江"。而不断扩张的东方 CJ 家庭购物（案例 16），从上海电视台东方购物频道到全国频道，从杂志到网络，已经形成一个立体覆盖的传播网，其三个媒体平台，宣传品以及货物包装等都拥有统一的视觉识别系统。

第一节 国外案例

案例 *1* ｜ 可口可乐

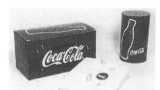

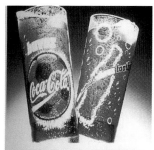

为 98'世界杯设计的曲线瓶，泡沫诱发了喝的欲望

这些是为可乐零售商店做的简化设计，从而创造了一个抽象的，更加现代化的品牌标识，使它更容易被识别

可口可乐的新设计开始了。标识中某些元素的价值是巨大的，故而在重新设计的过程中，那种动感、鲜艳的红，字体的书写，还有些熟悉的如"always"这样的广告语，以及极具特色的瓶体设计都将在新的设计中被重新组合。

红色和书写体的元素作为首要因素，影响着品牌，瓶子的设计也能够产生感情效果（就像耐克的标志，是因为有效传达出最原始的意义而成功，而可口可乐广告语也有效地表达出了情绪）。可口可乐新标识中，那些动态的带状元素被替换。它是从 1969 年开始就作为一种元素装饰在可口可乐著名的曲线等高瓶上的。新的标识融合了其他旧的元素，同时也加上了许多描述性的文字。结果使得传播效果加强。在新设计中，通过强调这些元素和移除流动的水带，使得情感通过一种新鲜生动的方式传达出来。

设计者在经典包装上加上了"永远、美味、独特、凉爽"，还有消费者熟悉的可乐瓶及更多细节的怀旧瓶子。

在 1996 年亚特兰大奥运会上可口可乐公司做了相关的测试，并扩大到 98'世界杯，证明那种简单化的曲线瓶和泡沫诱发了喝的欲望。

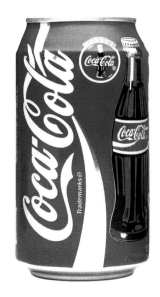
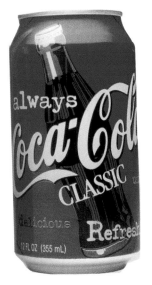

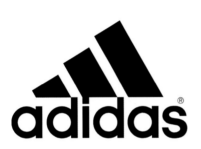 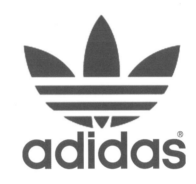 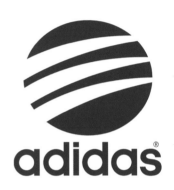

 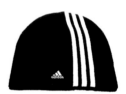

　　阿迪达斯 (adidas) 是全球知名的体育运动用品有限公司，其标志并不是单一的（浏览网站首页可见并排排列着三个标志），而是按其子品牌的具体情况分为不同的标志。

　　1948 年，阿迪达斯的创办人阿道夫·阿迪·达斯勒 (Adolf Adi Dassler) 先生用他的中间名 adi 和姓氏 Dassler 的头三个字母组成，合成 "adidas" 作为商品品牌并申请注册。

　　1972 年阿迪达斯首次采用三叶草这个商标。三叶草被认为分别代表着更高、更快、更强的奥运精神，而其实，原本它

代表的是世界地图，将三个大陆板块连结在一起，也寓意着阿迪达斯创办人阿迪·达斯勒在运动鞋上所缝的三条带子．

　　1996 年，阿迪达斯选择现代奥运诞生的一百周年，来纪念庆祝过往所取得的伟大成就，展望未来："三叶草"只会出现在经典系列产品上，其他产品全部改用新的"三道杠"商标，这代表着品牌的优质内涵和美好的未来前景。

　　"三道杠"标志在企业形象设计中得到了普遍应用，如阿迪达斯驻韩国工厂的厂房及在日本的店面形象等。

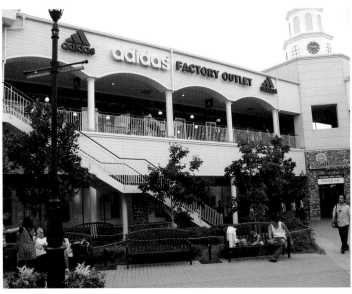

商铺外墙上的阿迪达斯标志（日本）

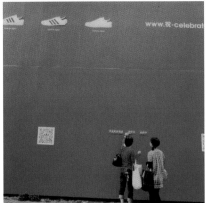

生产车间外墙上的阿迪达斯标志（韩国）　　阿迪达斯标志细部

阿迪达斯网站首页并
排排列的三个标志

De Mexico SA 旧标识

De Mexico SA 新标识

De Mexico SA 听起来确实像是墨西哥的一个成熟的 T 恤品牌。它主要销售给那些到墨西哥海滩旅游的不同年龄的国内外游客，以此作为旅游纪念品。但是它十分普通的产品名称妨碍了它的成功。T 恤这个词太普通了，以至于难以被注意。公司决定选择富有冲击力的标志来增加并延续在消费者头脑里的影响力。

设计者决定为公司重新设计一个原创标识。De Mexico SA 看起来男女皆宜，所以旧标志用两件 T 恤图形去描绘男性和女性。但设计者认为男女皆宜的特征仅说明一种 T 恤可以被使用。旧标识中两个并列的 T 恤像 M 一样，容易被误读，所以品牌形象更多的是被一些不相关的和无意识的信息分散，特别是当标识被缩小运用于标签时，M 的效果被强化。同时设计者认为黑色的 T 恤不能传达出公司能提供多元色彩的信息，公司名称的字体也过于娇柔了。

尽管客户的名称太过于普通，但设计者认为他们能够让 T 恤通过一种新的方式运作起来。考虑到西班牙语和英语的理解，那名称考虑了过多的国际因素而使得它不得不被抛弃。设计者开始探索利用"T"字母的造型来设计的可能性，设计者发现将字母"T"放进一个 T 恤的图形中可以产生一个双重的图形，双倍的影响。

虽然设计者十分喜欢这个标识，但客户并不满意，他们希望 T 恤的领口更有修养些，或是给标志的表面上加上一些有趣的纹理。设计者迅速地考虑了客户的要求，拿出解决方案，尽可能地接近旧标识，但两个 T 恤的形状或是在 T 恤上加纹理，并不能够促进设计，提升品牌，最后大家都同意了 T 加 T 恤的方案是最好的。

标识出现在公司全名以及其他平面中，新的标识传达信息十分明晰，公众反映很好。

设计者选择了红色、白色、蓝色作为整个品牌识别系统的标准色，相当北美化，正如客户所要求的：他们的品牌看起来十分重要。

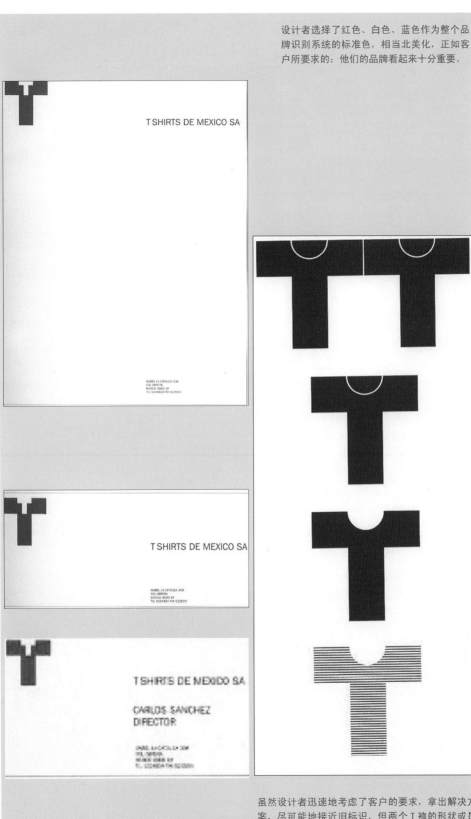

虽然设计者迅速地考虑了客户的要求，拿出解决方案，尽可能地接近旧标识，但两个T袖的形状或是在T袖上加纹理，并不能够促进设计，提升品牌。

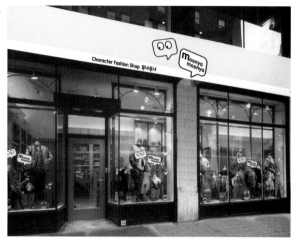

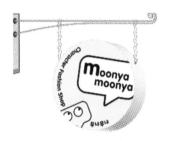

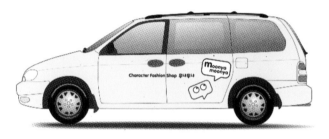

大大的眼睛，明亮的黄
色，激发好奇心的设计

GB 国际公司想发展一个与特许经
营品牌店有显著区别的，并能与之竞争
的多元化的时尚店。新品牌的名字叫做
Moonya moonya，它源于韩语"它究竟是
什么"。这名称显得很友善并能引起消费
者足够的好奇心。

设计者用了一种简单且易于记忆的方
式创造了一种新的标识，并以此来强调同
一商店中不同品牌的特征。

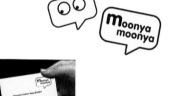

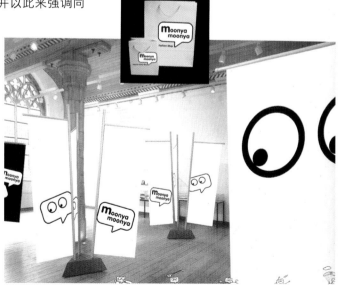

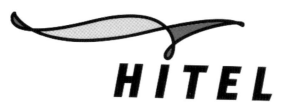

无穷无尽的兴奋，体现在大幅的旗帜上，那是由强烈的单纯的颜色（红、黄、蓝、白、黑色）组成的图形。

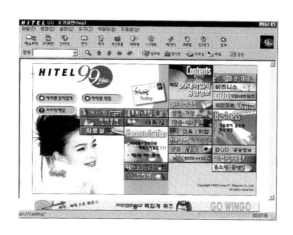

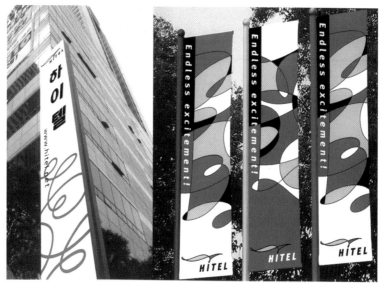

本案设计者希望对 Hitel 的顾客消费群表达出一个清晰的视觉化的许诺宣告，那就是享受任何一项 Hitel 的服务时（无论是在移动中或是任何自由形式，无论是在线或是不在线），都将有一个相同的经历和体验：那就是无穷无尽的兴奋。这也体现在标志的色彩上，那是明亮、欢快的红色和黄色。

旧的识别系统中包含一只鹊，标志的另一部分有四个椭圆，意在传达四个三叶草的幸运

韩国 Kookmin 的字面意思是全国人民或是市民银行，它被视为官僚的和过时的。所以一个新的现代化的识别系统是必须的，否则将不能适应于新的私人环境。

旧的识别系统中包含一只鹊，它在韩国是一种幸运的象征，能够预先知道好消息。标志的另一部分有四个椭圆，意在传达四个三叶草的幸运。传统的图形符号，似乎强化了银行过时的形象这样一种情况，Kookmin 银行需要一个拥有绅士风度和更加友好的标识。基于公司内外的调查导向，设计者考虑了许多可能性。因为银行的名称的意义涉及全韩人，所以最终他们决定把主题定在人民上。设计者创作出的一个标识的主要符号是一个在左手持有一个心形的人，它反映出银行友好的、可信赖的，能帮助人们增长财富等特征。其他的人物拿着其他的活泼可爱的符号，如花、鸟，准备为其他一些时机使用。绿色是主要的颜色，蓝、红和黄提供有效成长的感觉。现代韩文和英文的面孔也适合个性化的新人物。

设计者创作出的一个标识的主要符号是一个在左手持有一个心形的人，其他的人物拿着其他的活泼可爱的符号，如花、鸟

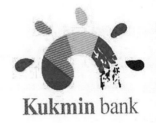

重新设计时考虑的方案

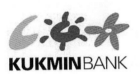
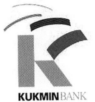
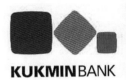

不同的设计方案组合草图

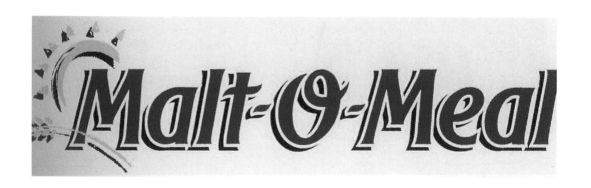

案例 **8** | Malt-O-Meal

Malt-O-Meal 维持这样蕴含简单的
概念的品牌系统许多年了，以至于品牌名
称也成为产品的同义词：标志中它的名称
和热腾腾的芥麦能唤起人们对产品的热
情。所以当公司投放一个新生产线的冷冻
食品进入市场时，就面临着特殊的困难。
新的产品是运用苯胺印刷包装的袋子。这
样使得它的成本也比盒装的高。除了价格
的因素外，产品本身并不比它的竞争对手
差，但消费者却认为这样的包装不能提供
很好的质量保证。同时旧的品牌标识似乎
使得新的包装看起来很老。当 Malt-O-
Meal 找到设计公司寻求建议时，设计者
试图找到一种途径为加热食品保持原来的
标识，同时为新产品创造出新的高质量的
标识。新的标识必须适用于儿童芥麦、成
人芥麦、家庭芥麦。虽然新设计必须有强
大的覆盖力，但每个产品最好都有自己的
设计。

所以设计者需要为整个生产线上的每
个产品找到它们自己的个性象征。设计者
清楚地意识到红色的背景在售货架上多么
具有吸引力，所以这个元素坚决不能改变。
设计者开始尝试新的设计方式。尝试的范
围从健康、自然开始，像太阳和稻谷，高
耸的山峰，热心，舞动，还有像勺子或碗

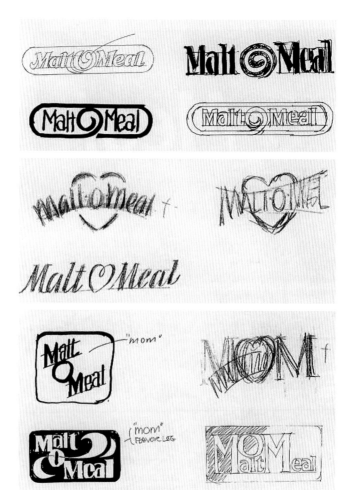

设计者试图找到一种途径为加热食品保持原来的标识，
同时为新产品创造出新的高质量的标识

106

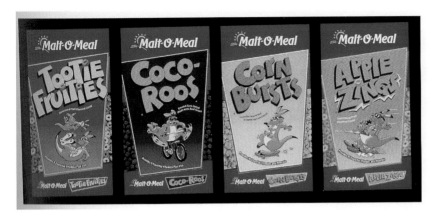

一样的品尝标志，同时原始的 malt-o-meal 激起了品牌的认知度，是寻找有营养价值又合适价格的食品的母亲们的首选。

个性化品牌是关键所在。想象有成千上万的人购买该产品，标志设计上尽可能保持人性化和情感因素，使得它看起来像专门为你而在一样。

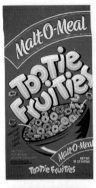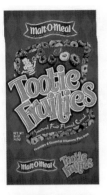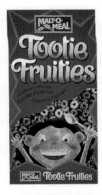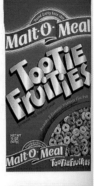

在对许多个设计进行比较之后将递交给客户，他们对太阳的图像显示出喜欢之情，但其他的想法还不够充足。Malt-O-Meal 的形象以及一个飘动的芥麦仍然出现在最后的设计中。所有适合儿童的书写方式，却不适合成人芥麦；但是中间放置字母"O"是一个不错的选择。为了个性化同一生产线上不同的产品，设计者采用了不同的书写颜色来实现。最后虽然是组合书写却易于阅读。

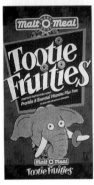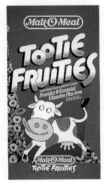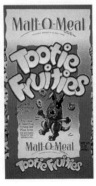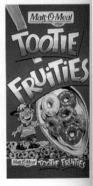

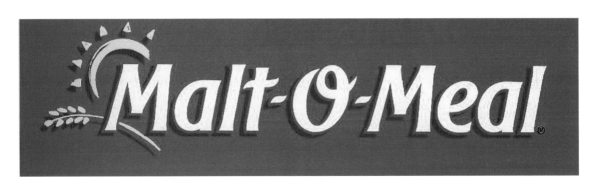

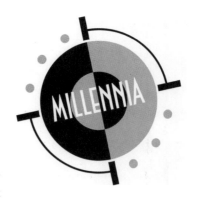

这个设计的计划是为在土耳其安卡拉创立的一个零售和宾馆的复合体而作的。整个计划是基于细细考虑它未来派的名字和现代感的建筑。"Millenia"这个词是关于时间，是关于未来有冲击力的运动。标志是一个抽象的深蓝色和金色的时钟，简单而又有效地捉住了这个关于未来的主题。同时在整个工程的印刷品和独立的识别图标中都被运用得十分巧妙。

这个时钟的形象，运用在横幅、符号、蚀刻玻璃杯、墙板，还有嵌入花岗岩和大理石的地板中。这是一个显著的特征。

这些设计使 Muvico 剧院整合发展为全国范围内的多元影院。

诸如汽车旅馆符号、餐厅标识、霓虹灯，以及其他的视觉识别元素，帮助设计者创造出 20 世纪 50 年代免下车电影院主题。

不同于其他的一些案例：视觉设计都是扮演一个次要的角色，只能作为强大的建筑语言的一个补充。

这些为 Muvico 24 小时天堂做的设计，强化了剧院的埃及建筑风格，平面上设计的精妙之处同样体现在其余的不同主题的 Muvico 剧院中。

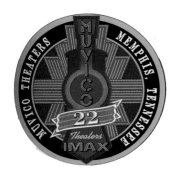

Muvico 剧院的独特徽标设计

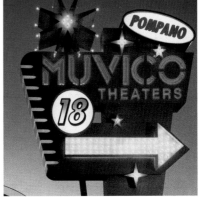

　　为了国际会展商务中心一年一度的春季展销会，设计人员设计这些平面图形，展览场所的外观、规划和促销的用品。

　　每年春季在洛杉矶参加这个展览会的人数大概有 35000 人。设计人员在大部分的时间中，要针对事件设计新的主题，以及间接使用的材料、促销方式、有特征的广告，以及视觉导向牌等等。

　　每隔五年，公司将完全重新构建展示大厅的场地，创造一个全新的内容空间。

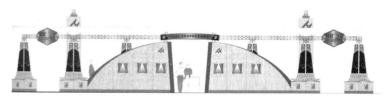

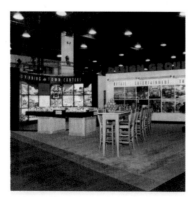

国际会展商务中心环境视觉设计

Menlyn 公园的商店和接待大厅最具特色的建筑特征是那拉长的屋顶覆盖着豪华大厅。那帐篷式的创意来源于 Menlyn 公园的标志，重叠帐篷飞翼造型也是从 Menlyn 中的 M 中提炼出来的。那飞翼的造型多次穿过中心，出现在延伸的嵌板上，并且有着与众不同的照明设备和横幅。

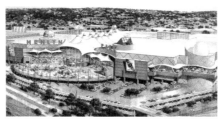

Menlyn 公园的建筑为每个不同的大厅创立主题标识。同时平面上的设计也增强这点。因为 Menlyn 公园的占地面积很大，所以路牌导向是个很重要的内容。在公园的周围设路牌主体、彩色的方向标和标识符号引导旅游者。

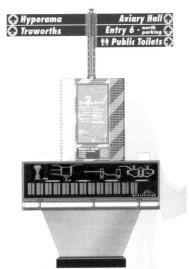

标识符号引导旅游者

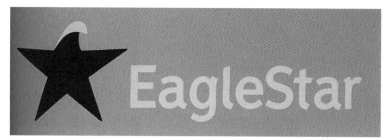

新标识

"鹰星"是一家建立于 19 世纪的英国的金融和保险集团。这家公司经过长期的发展，已经成为一家以"安全和稳健"著称的国家级企业。

但是问题正出在它的稳健或者说是刻板上，事实上它的顾客已经发生了很大的变化。人们不再需要一家缺少热情的机构，人们更青睐于人性化的服务，一种更快捷的和更富有想象力的基于客户需求的服务方式。如果"鹰星"不做出重大改革的话，它很可能因此而损失大批的客户。鹰星集团原来的标识和辅助图形都过于保守和冷漠，设计师们认为它们应该变得更出挑。

设计师们把两者（星和鹰）进行焊接而不是互相裁减。进一步的尝试舍弃了具象的运用而采取象征的手法。有人称这两者，即星和鹰的结合为一次"可爱的灵感爆发"，这个新的标志显得有些幽默，非常有亲和力而且记忆度非常好。

最初的标志是冷峻的深蓝色，设计师们选择了一个明亮和鲜丽的绿色和一种略浅的蓝色——跟客户的预期非常远的一种色彩方案。这个标志也成为象征他们精神的一面旗帜。

标识设计草稿

原标识

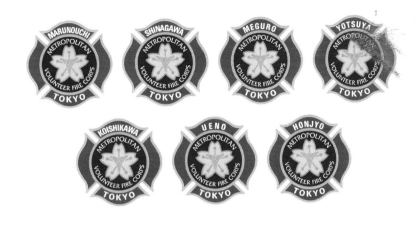

红色有多重的象征意义，如火、危险、血，消防团的标志离不开红色，同时也是因为红色还代表着勇敢和热情。

在帽子上的运用

第二节 国内案例

案例 *14* │ 上海人民美术出版社

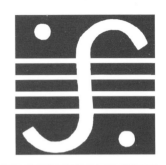

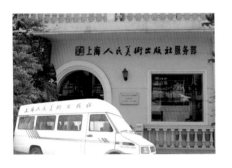

上海人民美术出版社是一个历史悠久的出版社（成立于一九五二年）。建社 60 年来，始终恪守"传播知识、积累文化"的宗旨，在保持专业特色的基础上，不断增强出版影响力和核心竞争力，坚持不懈地维护、提升上海人美品牌。出版社和网站以及所有出版物、宣传品、礼品、交通工具等均拥有统一的标识系统。

标志、标准色、标准字及办公用品

纪念品

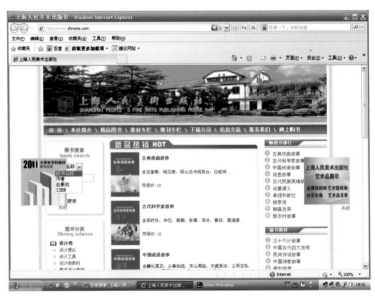

上海人民美术出版社网站

礼品袋

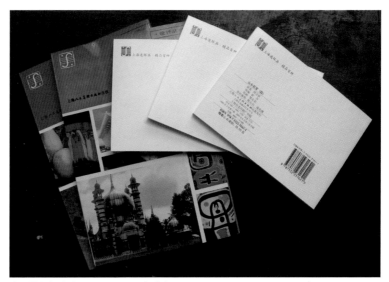

出版物的标志应用　　　　　标准色

上海人民美术出版社明信片和宣传品

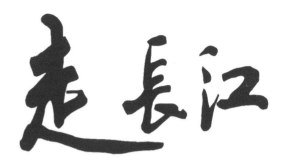

步雨青画室的标志：走长江

步雨青画室标准字

步雨青走长江，历时 4 年，共计 27000 华里，从上海开始逆流而上……终于到达 6720 米海拔的长江源头

步雨青画室建立于 2000 年。除了画家本人以外，画室仅有一名员工（讲解员），是名副其实的"小单位"。十年来，画家始终坚持自己独特的品牌理念："走长江"。如今，步雨青已成为第一位走完长江，并用走长江的体验完成大型中国画长江万里图的画家。在画室的展厅里，有长期展出的《女画家步雨青全程徒步考察长江纪实》大型图片展。步雨青画室已成为云南省爱国主义教育基地，同时成为包括中央美术学院在内的诸多高等院校的专业教学实习基地。

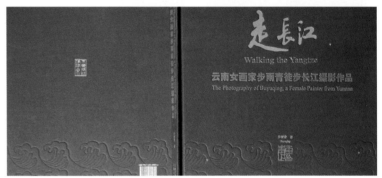

《走长江 Walking the Yangtse》的装帧设计，显目的标志

2004 年，步雨青出版《体验长江》大型画册，2007 年，又出版《走长江 Walking the Yangtse 云南女画家步雨青徒步长江摄影作品》。

2011 年创建"走长江"网站（buyuqing.com），均以"走长江"为标志。

"走长江"网站首页，醒目的标志

电视：上海电视台
东方电视购物频道

东方 CJ 标志

货物包装上的东方购物标志

东方购物全国频道

东方 cj 杂志 标志应用于办公用品和宣传品

东方购物是一种无店铺营销方式。东方购物信息发布渠道有三种：电视、网站和产品目录册，它们之间相互补充，已经形成一个立体覆盖的传播网。

电视：上海电视台东方电视购物频道和东方购物全国频道；网络：东方 cj(www.ocj.com.cn)；会刊（商品目录）：东方 cj 杂志。三个媒体平台及其办公用品和宣传品以及货物包装等拥有统一的视觉识别系统。

东方 CJ 标志由"东方 CJ"和一个由红、橙、蓝三种颜色组成的图案组成，体现了公司柔和、精致的服务精神。公司标志被命名为"绽放的（Blossoming）东方 CJ"，这象征着东方 CJ 为顾客的生活播种健康、快乐、便利的三种价值观。不过，公司标志并不是单一的，另有几个标志变体，按照具体情况分为单独使用不同的标志，或同时使用几个标志。

网络：东方 cj(www.ocj.com.cn)

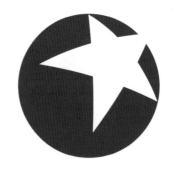

红色的球形标志，上有一颗明亮的星星。

突出的特点是信封的开口处，正是一个凸出的标志。

在屏幕显示的球形标志充满动感，并且由于光的变化，更加夺目。

红色的招贴，红色系列的广告创意，无不体现新兴的卫视的标准色。

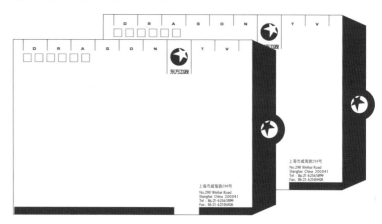

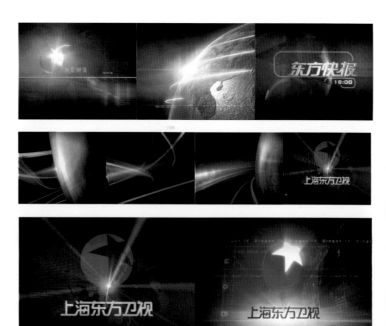

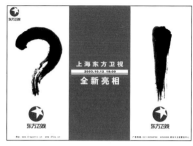

东方卫视系列广告作品

案例 **18** | 道邦建筑装饰设计

道邦建筑装饰设计有限公司是综合性的建筑装饰设计与施工企业，开展建筑、室内设计研究和装饰施工的工作。公司主要成员多为年轻的设计师，大红的标准色象征着年轻和激情，黑白辅助色则意味着理智和精确。公司标志代表了对设计与结构的完美价值的尊重。

公司旗下的广告公司采用了公司标志的变体。

公司 VI 手册

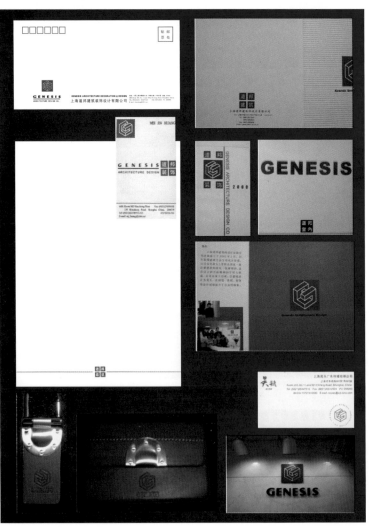

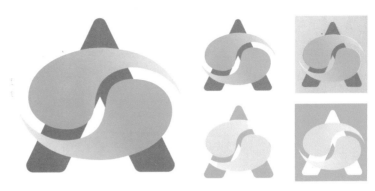

标志以亚太联合物流 APAL 的第一个字母 A，结合太极图样组合而成，取其国际化潮流中，仍旧能生生不息之意。透过太极的理念，传统货运业毅然投入企业转型的行列。

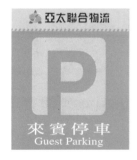

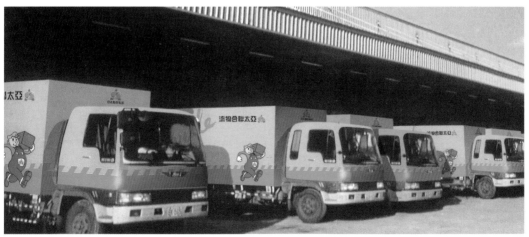

以好动活泼、拥有旺盛的生命力与求知欲，凡事好奇、充满希望的小婴孩为主题，象征丽儿采家在妇幼世界领域具有无限的成长活力。

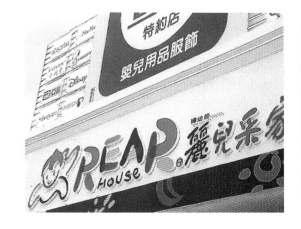

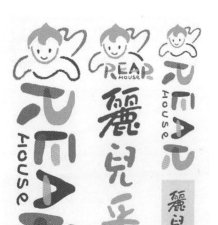

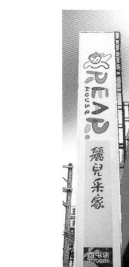

第 七 章
习题篇

第七章 习题篇

作业课时安排：黄色区域为作业时段（16或17周，周课时2或4），红色区域为考查周

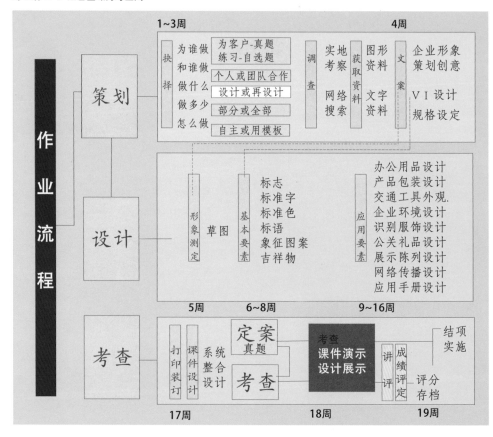

第一节 思考题

1. VI成为企业识别系统重要组成部分的根据是什么?

2. 当信息的产生和传播极为迅速时，会产生什么样的副作用?

3. 眼球经济的特点是什么?

4. 视觉识别系统的数字化设计方式的优势何在? 其特点是什么?

5. 简述视觉识别系统包括的要素。

6. 简述视觉识别系统的设计流程。

第二节 设计题

选题范围：

企业或事业单位的视觉识别系统设计。

要求：

1. VI策划文案1个。

2. 基础标识设计和应用系统要素设计1系列。

3. A3幅面总排版图1幅。

4. 打印并装订成册。

5. VI设计演示文件（PPT或WEB）1个。

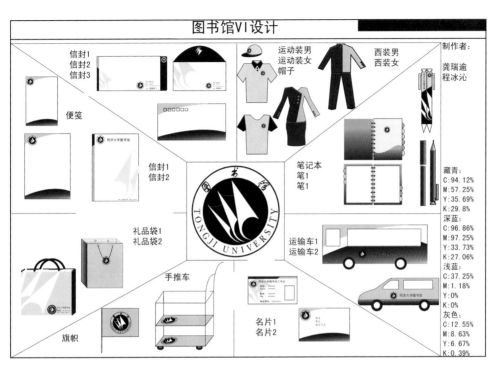

同济大学图书馆
VI 设计 -1
创意说明：
标志初看是三面
翻转的书页，又
如同三片风帆。
扬帆远航，象征
着同济学子朝气
蓬勃、勇往直前
的进取精神。
标志的底色是深
邃的蓝，象征着
同济图书馆如海
洋般浩瀚，充满
着知识。
标志设计中结合
了同济大学的标
志形状，让人一见
便知是同济的图
书馆，过目不忘。

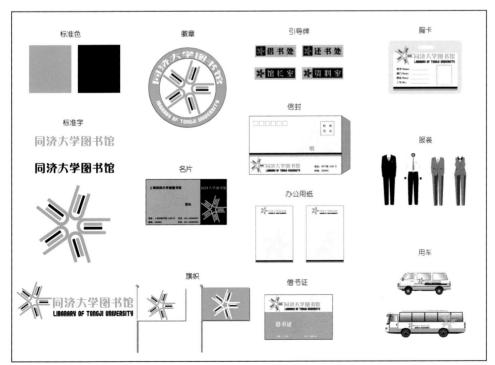

同济大学图书馆 VI
设计 -2
标志创意：
五本书构成一个绽
放的花型，寓意在
于书是人类文明的
花朵，而五本书紧
密相连则象征同济
大学严谨的治学态
度以及团结向上的
人文精神。
颜色选择草绿色，
寓意宁静、和平、
健康，符合图书馆
的功能定位，使用
黑色作为辅助，主
要是为了降低标志
的明度，使视觉上
达到平衡。

Ms.Barzer VIP
www.ms.barzer.drinkingbar.com

1. 请与结账前出帅此VIP卡以享受优惠。
2. 此VIP会员卡只能在中国境内的Ms.吧者连锁店使用
3. 关于此VIP卡优惠活动详情请登陆 www.ms.barzer.drinkingbar.con查询
4. 使用此VIP卡表明您已经接受本店所以活动额定及可能产生变化和补充

VIP卡卡号： 2009 1202 0300 27

客户服务电话：020-83000200

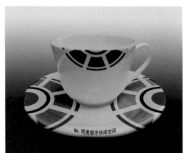

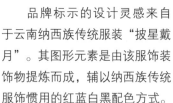

　　"吧者"，一个具有云南纳西族民族特色，同时具有现代文化气息的都市休闲空间，集休闲、娱乐、餐饮等多重功能。主要针对在城市的喧嚣中生活，渴望感受自然人文气息的高等消费群体。

　　品牌标示的设计灵感来自于云南纳西族传统服装"披星戴月"。其图形元素是由该服饰装饰物提炼而成，辅以纳西族传统服饰惯用的红蓝白黑配色方式。

　　由于该品牌为休闲咖啡吧，logo在制作的时候从俯视的角度与咖啡杯进行了同构，将品牌特点与logo结合在一起。

　　设计中的图案元素，则来源于纳西族手工扎染布艺的装饰图案，经过提炼变形，将其应用于品牌VI设计当中。

要求：弱化日本来源
体现时尚性、先锋性

软件：Adobe Illustrator CS

创意：使用中国传统印章形式，选用直线条体现时尚与个性。"新撰传媒"logo 整体为一个印章，标准色采用中国红。简洁的四个大字与英文名构成 logo 的主体。由于标准字选用的字体特点是笔划的末端都有一个斜切的角，考虑到整体感，在办公用品的设计中做了一个斜角与之呼应，为了画面的平衡，在切面对角处放置了一个箭头。

基本步骤：简单的钢笔工具；SHIFT+ 钢笔画斜角。

"VLA" logo：
Visual Literature Association（简称："VLA"，中译名："视觉文学联盟"），旨在打破僵化的纯文本网络文学模式，充分利用 Internet 网络特点，展示全新视角下的网络视觉文学艺术形式。

VLA 的标志运用企业标准色，以大写英文字母 VLA 为整体形状，同时像一个眼睛的形状，表达"视觉文学"的概念。

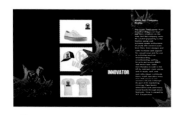

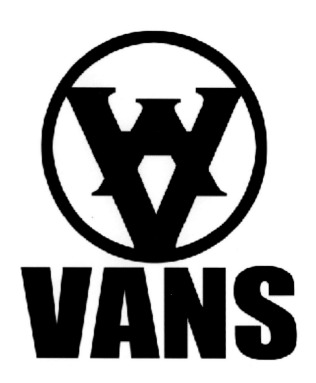

VANS 成立于 1966 年，主要经营服装、鞋子、帽子等时尚用品，被欧美年轻人所推崇。因此标志再设计要有一点点繁琐，一点点复古。于是就在古典和现代之间，找到了最好的结合点。

VANS 这几个字母没有放弃，加上图标多了视觉传递的信息。圆中带有某种尖锐，表现了当代青年有克制的反叛。而强大的黑色，可以给视觉带来张力。

整个设计主题为"VANS，革新者"，所以原来标志字母 V 上轻飘飘的一撇，就索性略去，更加表现了 VANS 的一种革新和发展，原来的 Logo 中规中矩，但不是品牌的推动力。再设计，全然否定原来的视觉传递温文尔雅的感觉，是在视觉语言上的一次革命，从而让 VANS 这个品牌，从品质到视觉传达，相辅相成。

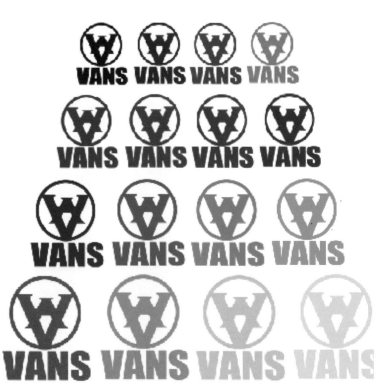

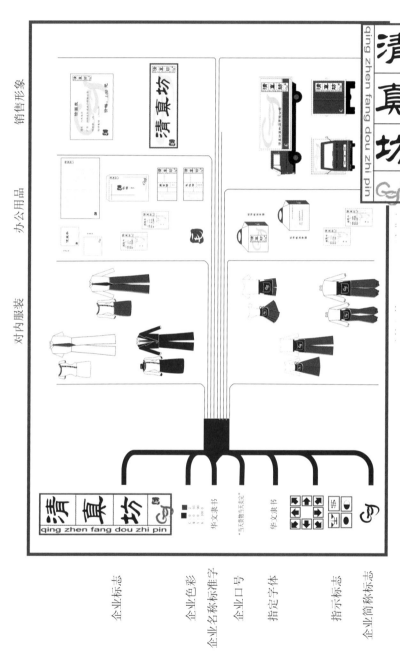

销售形象

办公用品

对内服装

企业标志

企业色彩
企业名称标准字

企业口号

指定字体

指示标志

企业简称标志

"清真坊"创意

因为豆制品是中国的传统美味，所以想把清真坊策划包装成一个具有中国古典韵味，蕴含文化底蕴的豆制品专卖连锁超市。

作者主要运用了黑白红这三种饱和色彩，以及中间过渡色灰色来协调整体色彩。黑，是墨黑；白，是宣纸白；红，是印章红。与清真坊的整体风格十分吻合。同时，作者的设计用两种形式组成：规整的红框，写意的黑字，有张有弛，而内容上主要是三个元素：隶书字体的清真坊三个字，Qzf（拼音缩写），毛字的红色印章。

参考资料

参考书目

1.《世界标识1》、《世界标识2》，辽宁科学技术出版社，2001年5月。
2.《世界万科标志符号图典》，上海交通大学出版社，1991年12月。
3.《最新形象设计年鉴》，台湾，2000年10月第二版。
4.《日本彩色商标与企业识别》，中国青年出版社，2003年4月。
5.《Redesigning Identity》，American Rockport Publishers，Inc，2000.
6.《COLOUR MANIA》，viction：workshop ltd.，North Point，Hong，2009年9月第三版。

参考网站

中国 CI 网 http：//www.cn-cis.com/
视觉中国 http：//www.chinavisual.com/
设计在线 http：//www.dolcn.com/
上海人民美术出版社网站 http：//www.shrmms.com/
走长江网站（香格里拉县长江文化走廊步雨青画室）http：//buyuqing.com
东方 CJ 家庭购物网站东方 cjhttp：//www.ocj.com.cn/
阿迪达斯公司网站 http：//www.adidas.com/cn/
可口可乐公司网站 http：//www.coca-cola.com/
家乐福 http：//www.carrefour.com/
迪士尼官网 http：//www.disney.cn/
上海中展展览服务有限公司网站 http：//www.sunexpo.com.cn/

参考电视频道

CCTV5 中央体育频道
上海电视台五星体育频道
上海电视台东方电视购物频道
上海电视台东方购物全国台数字 20 频道

鸣谢

感谢同济大学传播与艺术学院 02 级广告学专业同学参与编写本书。

作业实例提供：

张祺峰、马乐扬、程冰沁、龚瑞逾、陈萌舒，同济大学图书馆 VI 设计；方婵，新撰传媒 VI 策划与设计；王梅子，MEIZI.W 女装 VI 设计草案；刘艳萍，西安漂洋网教科技有限责任公司 VI 设计；毛芸飞，清真坊 VI 策划与设计。

修订版作业实例提供：贾竣舒，seneca college，多伦多数字媒体艺术学校，VANS 标志再设计；戚陶白，王珏，江南大学设计学院，"吧者"时尚休闲空间 VI 设计。

感谢传播与艺术学院硕士研究生郑志荣、王炜为本书案例翻译和版式设计所做的大量工作。

感谢同济大学图书馆馆长慎金花博士对广告系同学《同济大学图书馆 VI 设计》作业的点评和指导。

感谢业界同仁的友情协助。

本书案例排名不分先后，以下排名按赐稿时间为序：

胡杰风，广东胡杰风设计公司，案例提供：阳光物语 VI 设计、神秘岛酒店 VI 设计、高斯贝尔数码科技有限公司 VI 设计；

柳喆俊，同济大学传播学院，案例提供：josco1 展厅设计；

东方卫视，案例提供：东方卫视形象创意；

康明华，上海广告装潢公司，案例提供：上海磁悬浮交通有限公司 VI 设计，浦东国际机场 VI 设计；

蔡涛，同济大学传播学院，案例提供：温州协和医院 VI 设计；

彭璐，清华大学美术学院，案例提供：973 计划标志，北京市地方税务局标志；

北京福田汽车公司，案例提供：公司标志；

上海道邦建筑装饰设计有限公司，案例提供：公司 VI 设计；

红金鱼实业有限公司，案例提供：公司标志；

戚陶白，江南大学设计学院，案例提供：植秀堂培训学校 VI 再设计。

再谢

承蒙各界厚爱，本书五年后得以再版。此次修订，得到上海人民美术出版社尤其是水一编辑的大力支持，韦文女士和戚陶白同学亦为本书修订部分的资料拍摄和案例翻译做了大量工作，在此表示感谢，并再次感谢初版的责任编辑和案例作者，再次感谢我们的读者朋友，谢谢！

图书在版编目（CIP）数据

VI设计／金琳、赵海频著.—2版.—上海：上海人民美术出版社，2012.01
中国高等院校艺术设计专业系列教材
ISBN 978-7-5322-7737-7

Ⅰ.①V… Ⅱ.①金… ②赵… Ⅲ.①企业—标志—设计—高等学校—教材 Ⅳ.①J524.4

中国版本图书馆CIP数据核字（2011）第266622号

中国高等院校艺术设计专业系列教材

VI设计（第二版）

编　　著：金　琳　赵海频
责任编辑：邵水一
封面设计：赵　雯　金　辰
装帧设计：每日一文
技术编辑：季　卫
出版发行：上海人民美术出版社
　　　　　（上海市长乐路672弄33号）
印　　刷：上海市印刷十厂有限公司
开　　本：787×1092　1/16　8.5印张
版　　次：2012年1月第1版
印　　次：2012年1月第1次印刷
印　　数：0001-3300
书　　号：ISBN 978-7-5322-7737-7
定　　价：39.80元